Contents

第1題

如何使用 3、5、10 公升的容器量出 4 公升？

第2～21頁都是計算類的謎題。首先來個暖身操。第1題可以說是計算謎題必有的經典題「油量計算」，請試著挑戰看看。

有一個裝滿油的10公升油壺，和裡頭空空的 5 公升及 3 公升兩個油壺。想要使用這些油壺，以最少的次數，量出 4 公升的油。應該怎麼做才行呢？不過，最後 4 公升的油必須是裝在 5 公升油壺裡面。還有，中途不可以把油倒掉。

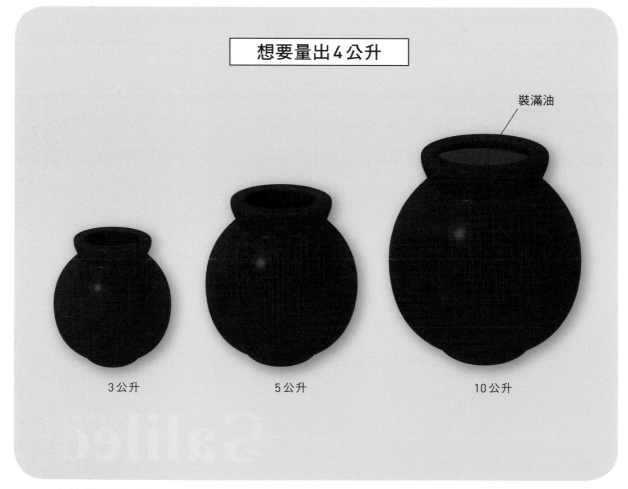

想要量出4公升

裝滿油

3公升　　　　　5公升　　　　　10公升

❯ 答案請看第4頁

第2題

如何使用4分鐘和7分鐘的沙漏測量9分鐘？

這道謎題和左頁的謎題類似，但改成使用沙漏來測量。想要測量的東西不是油，而是時間。

下圖所示為兩座沙漏，分別可測量4分鐘和7分鐘。**想要使用這兩座沙漏來測量9分鐘**。應該怎麼做才能達到要求呢？所提供的各座沙漏，開始時的狀態是裡面的沙全都聚集於底部。

想要測量9分鐘

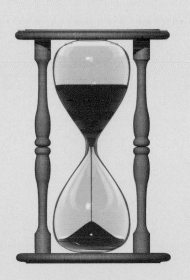

可測量4分鐘的沙漏

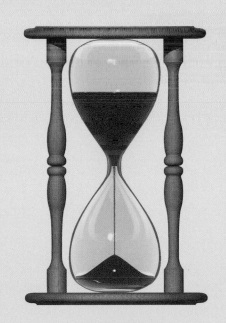

可測量7分鐘的沙漏

▶ 答案請看第5頁

解答 第1題

首先，從10公升油壺把油倒入 5 公升油壺。接著，從 5 公升油壺把油倒入 3 公升油壺。這個時候，5 公升油壺裡剩下 2 公升油。

再來，從 3 公升油壺把油倒入10公升油壺。然後，把 5 公升油壺裡剩下的 2 公升油倒入 3 公升油壺。接下來，從10公升油壺把油倒入 5 公升油壺。最後，從 5 公升油壺把油倒入 3 公升油壺。

因為 3 公升油壺裡面已經有 2 公升油，所以只能再倒入 1 公升油。也就是說，只能從 5 公升油壺把 1 公升油倒入 3 公升油壺，所以 5 公升油壺裡面最後剩下 4 公升。

油壺＼順序	開始	第1次	第2次	第3次	第4次	第5次	第6次
10公升油壺	10	5	5	8	8	3	3
3公升油壺	0	0	3	0	2	2	3
5公升油壺	0	5	2	2	0	5	(4)

解答　第2題

　　首先，把2座沙漏同時倒過來，開始計時。過4分鐘後，把可測量4分鐘的沙漏（即4分鐘沙漏）再倒過來。

　　3分鐘過後（開始計時後7分鐘），此時可測量7分鐘的沙漏（即7分鐘沙漏）裡的沙全都落到底部了，把這7分鐘沙漏再倒過來。過1分鐘後（開始計時後8分鐘），4分

鐘沙漏裡的沙全都落到底部了，把7分鐘沙漏再倒過來。

　　這個時候，7分鐘沙漏從上次倒過來才經過1分鐘，所以1分鐘後裡面的沙就全都落到底部，而這也就是開始計時後經過9分鐘的時候。

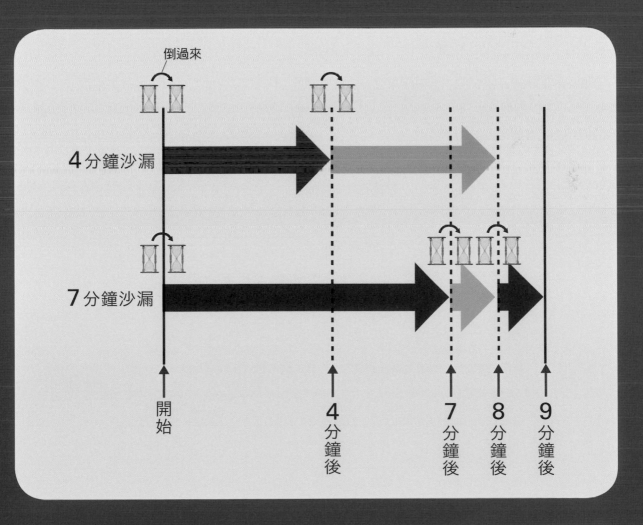

4分鐘沙漏

7分鐘沙漏

開始　　4分鐘後　　7分鐘後　　8分鐘後　　9分鐘後

第3題

普通列車需要的時間為幾分鐘？

接下來是「列車會車謎題」，現在就從最簡單的題目開始。

在連結Ａ站和Ｂ站的路線上，有普通列車和快速列車在行駛。在某個時間點，普通列車從Ａ站出發，而在同一時刻，快速列車從Ｂ站出發。18分鐘後，兩列車在Ａ站和Ｂ站之間的Ｃ點會車。

已知快速列車從Ｂ站行駛到Ａ站需要30分鐘的時間。那麼，普通列車從Ａ站行駛到Ｂ站需要幾分鐘的時間呢？假設列車的速度始終保持固定。

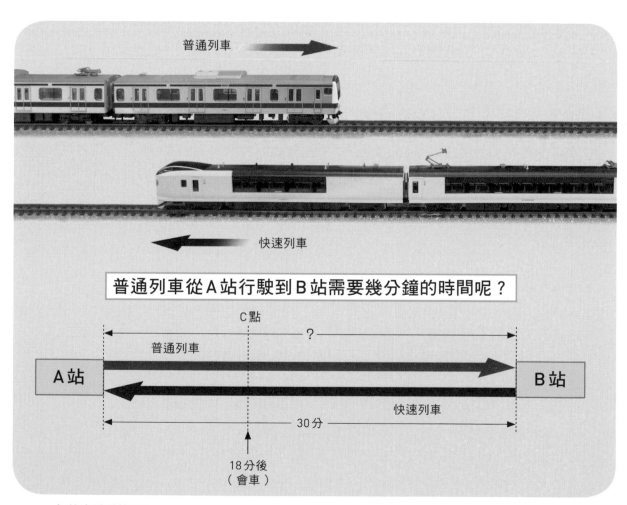

普通列車

快速列車

普通列車從Ａ站行駛到Ｂ站需要幾分鐘的時間呢？

Ｃ點

普通列車

Ａ站

Ｂ站

快速列車

30分

18分後
（會車）

> 答案請看第8頁

第4題

高速列車的速度是普通列車的幾倍？

在連結A站和B站的路線上，有普通列車和高速列車在行駛。在某個時間點，普通列車從A站出發，而在同一時刻，高速列車從B站出發。兩列車在A站和B站之間的C點會車。在C點會車之後，普通列車又花了9個小時到達B站，高速列車則只花1個小時就抵達A站。

那麼，高速列車的行駛速度是普通列車的幾倍呢？假設列車的速度始終保持固定。

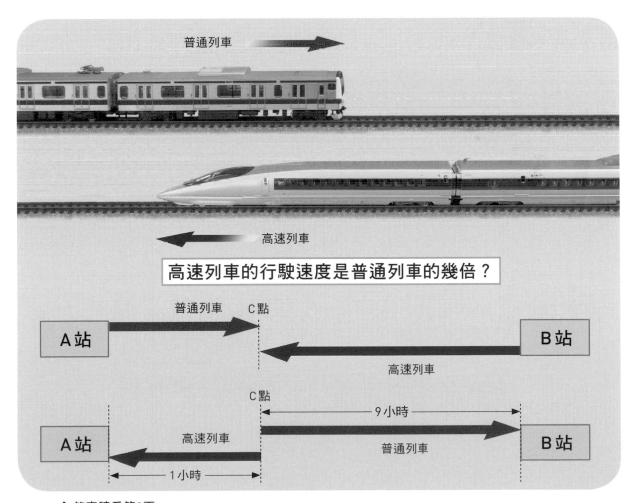

普通列車

高速列車

高速列車的行駛速度是普通列車的幾倍？

> 答案請看第9頁

解答　第3題

　　快速列車從 B 站到 A 站要花30分鐘，而從 B 站到 C 點花了18分鐘，所以從 C 點到 A 站花了12分鐘。由此可知，從 B 站到 C 點所需的時間是從 C 點到 A 站所需時間的1.5倍。由於速度始終保持一定，所以 B 站與 C 點之間的距離是 C 點與 A 站之間距離的1.5倍。

　　另一方面，普通列車從 A 站到 C 點花了18分鐘。由於 C 點與 B 站之間的距離是 A 站與 C 點之間距離的1.5倍，依此計算出普通列車從 C 點到 B 站要花27分鐘。因此，普通列車從 A 站行駛到 B 站需要的時間為 18＋27＝45分鐘。

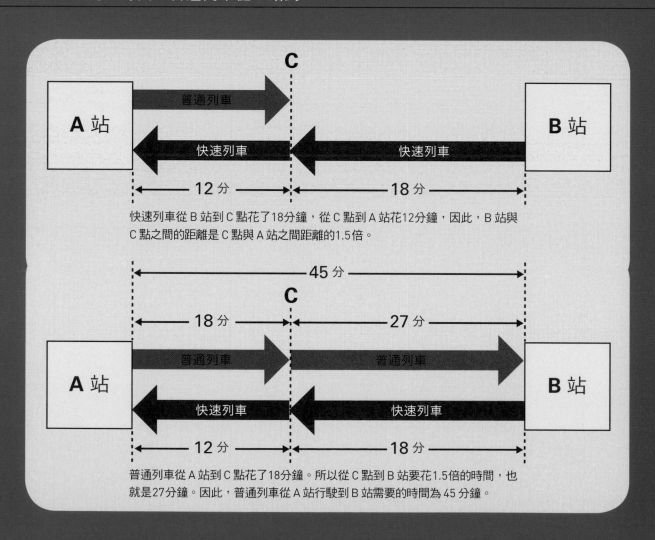

快速列車從 B 站到 C 點花了18分鐘，從 C 點到 A 站花12分鐘，因此，B 站與 C 點之間的距離是 C 點與 A 站之間距離的1.5倍。

普通列車從 A 站到 C 點花了18分鐘。所以從 C 點到 B 站要花1.5倍的時間，也就是27分鐘。因此，普通列車從 A 站行駛到 B 站需要的時間為 45 分鐘。

解答 第4題

假設高速列車的行駛速度是普通列車的 n 倍。設 A 站與 C 點之間的距離為 x 公里，則 C 點與 B 站之間的距離為 $n \times x$ 公里。

普通列車和高速列車在 C 點會車之後，普通列車還要行駛從 C 點到 B 站的 $n \times x$ 公里，高速列車還要行駛從 C 點到 A 站的 x 公里。也就是說，會車之後，普通列車是以高速列車的 $\frac{1}{n}$ 倍的速度行駛 $n \times x$ 公里，因此所需的時間為高速列車的 n^2 倍。

在題目中，普通列車從 C 點到 B 站花了 9 個小時，而高速列車從 C 點到 A 站只花了 1 個小時，所以是花了 9 倍的時間。2 次方後會成為 9 的數，就是 3（$n = 3$）。因此，高速列車的行駛速度是普通列車的 3 倍。

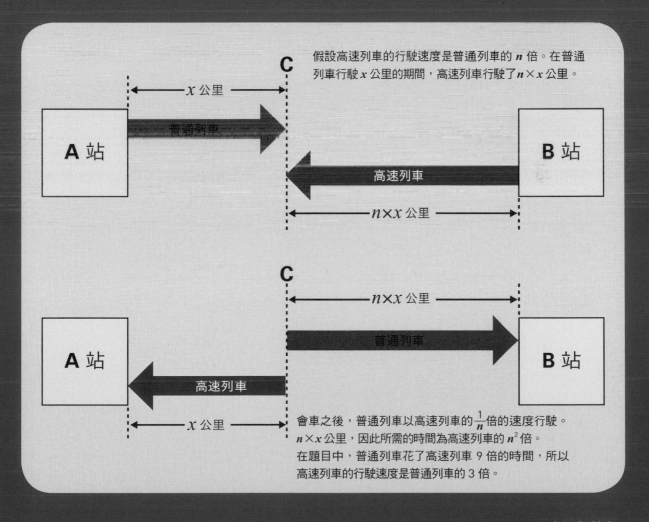

假設高速列車的行駛速度是普通列車的 n 倍。在普通列車行駛 x 公里的期間，高速列車行駛了 $n \times x$ 公里。

x 公里

A 站　　普通列車　　C　　高速列車　　B 站

$n \times x$ 公里

C

$n \times x$ 公里

A 站　　高速列車　　普通列車　　B 站

x 公里

會車之後，普通列車以高速列車的 $\frac{1}{n}$ 倍的速度行駛。$n \times x$ 公里，因此所需的時間為高速列車的 n^2 倍。

在題目中，普通列車花了高速列車 9 倍的時間，所以高速列車的行駛速度是普通列車的 3 倍。

第5題

如何公平地分配乳牛？

接下來是「遺產繼承」的謎題。牧場主人去世之後，3個兒子繼承他飼養的乳牛。但是，沒有人知道乳牛總共有幾頭。因此，長子提議，把乳牛3等分，如果剩下1頭則分給長子，如果剩下2頭則由次子和三子各分得1頭。當乳牛分成3份還有剩餘時，3個人多分得1頭的機率都相等。

但是，三子卻說他完全不要乳牛。那麼，如果是由長子和次子平分所有的乳牛，應該採取什麼方法才公平呢？

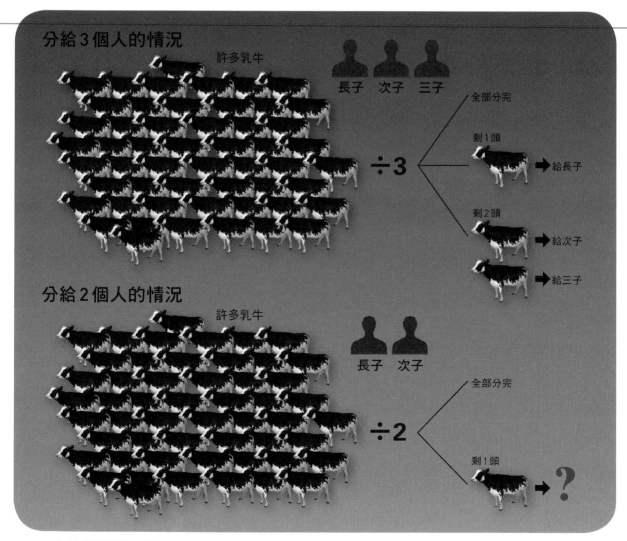

分給3個人的情況

許多乳牛

長子　次子　三子

÷3

全部分完

剩1頭　➡給長子

剩2頭　➡給次子

➡給三子

分給2個人的情況

許多乳牛

長子　次子

÷2

全部分完

剩1頭　➡**?**

❯ 答案請看第12頁

第6題

如何把57頭牛分給4個人？

牧場主人去世後，4個兒子繼承他飼養的乳牛。根據父親的遺囑：「乳牛不可以賣掉。所有乳牛的 $\frac{1}{3}$ 分給長子，$\frac{1}{4}$ 分給次子，$\frac{1}{5}$ 分給三子，$\frac{1}{6}$ 分給四子。」因此，長子把所有乳牛點數了一遍，總共有57頭。長子可以分得 $\frac{1}{3}$，所以他拿走了19頭。

但是，次子、三子和四子卻陷入了為難的局面，因為57頭的 $\frac{1}{4}$ 是14.25頭，$\frac{1}{5}$ 是11.4頭，$\frac{1}{6}$ 是9.5頭，都不是整數。有沒有什麼好方法可以解決這樣的困境呢？

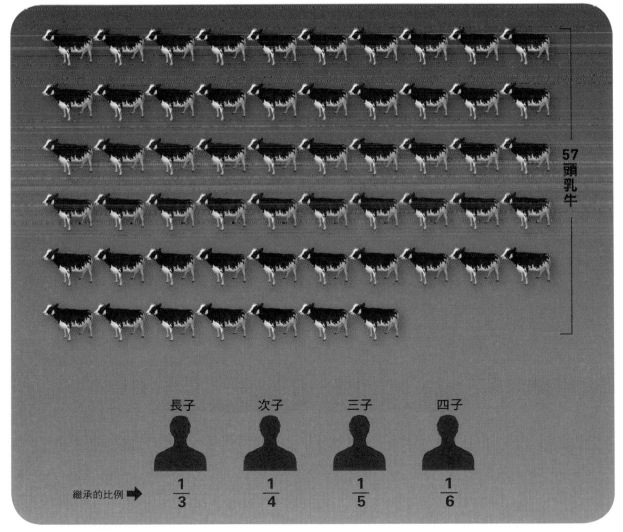

57頭乳牛

長子	次子	三子	四子

繼承的比例 ➡ | $\frac{1}{3}$ | $\frac{1}{4}$ | $\frac{1}{5}$ | $\frac{1}{6}$

> 答案請看第13頁

解答　第5題

　　長子和次子平分乳牛的情況，只要把乳牛分成 4 等份，就可以公平分配了。

　　首先，如果整除，也就是全部分完，不會有問題。因為每個人都分得 4 等分數量的 2 倍，兩個人分到的乳牛一樣多。

　　萬一有餘數出現，會不會有問題呢？如果剩 1 頭則分給長子，剩 2 頭則長子和次子各分 1 頭，剩 3 頭則分給長子 1 頭、次子 2 頭。這麼一來，就會公平了。

　　檢視上述分法，剩 1 頭時，長子多分得 1 頭；剩 3 頭時，次子多分得 1 頭。但是這兩種情況的機率都是 $\frac{1}{4}$，所以就機率而言，都相同。

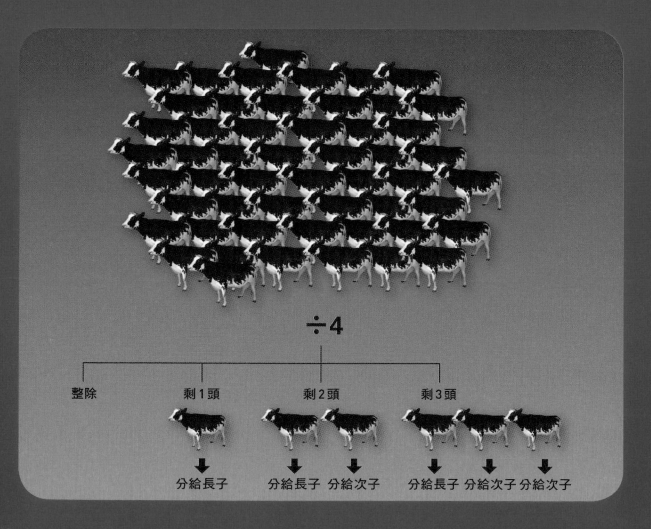

÷4

整除	剩 1 頭	剩 2 頭		剩 3 頭		
	分給長子	分給長子	分給次子	分給長子	分給次子	分給次子

解答 第6題

　　長子買來 3 頭乳牛，讓乳牛的總數變成60頭。然後，長子分得 $\frac{1}{3}$ 的20頭，次子分得 $\frac{1}{4}$ 的15頭，三子分得 $\frac{1}{5}$ 的12頭，四子分得 $\frac{1}{6}$ 的10頭。這麼一來，四個人所分到的乳牛總共是57頭。

　　剩下的 3 頭乳牛拿去退還。在遺囑中，只規定不能賣牛，並沒有規定不能買牛或退還。

　　這道謎題的機關在於 $\frac{1}{3}$ 和 $\frac{1}{4}$ 和 $\frac{1}{5}$ 的合計比 1 小。加總之後，是 $\frac{57}{60}$。如果能察覺到這一點，就能解答這道謎題。

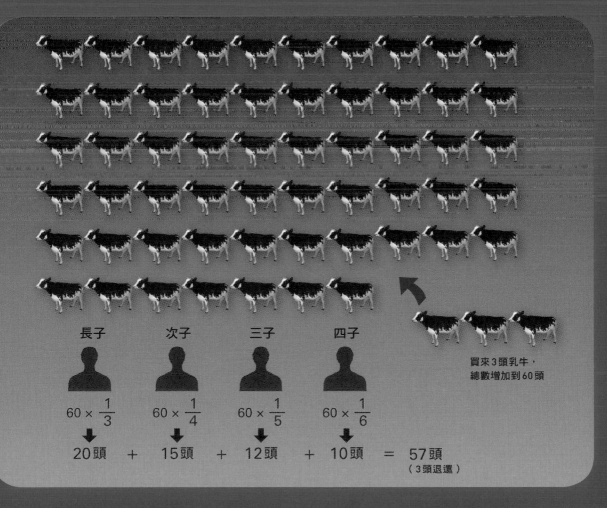

長子　　　次子　　　三子　　　四子

$60 \times \frac{1}{3}$　　$60 \times \frac{1}{4}$　　$60 \times \frac{1}{5}$　　$60 \times \frac{1}{6}$

20頭　+　15頭　+　12頭　+　10頭　=　57頭
（3頭退還）

買來3頭乳牛，
總數增加到60頭

第7題

原本有幾顆蘋果？

一艘船在海上遭遇狂風巨浪襲擊而翻覆，3個男人（A、B、C）逃到一座無人的荒島上。幸好這座島有一棵結實纍纍的蘋果樹，於是3人把蘋果通通摘下來，但是還沒吃就累得睡著了。

到了深夜，A醒來，他打算把摘下來的蘋果其中$\frac{1}{3}$藏起來。他把蘋果等分成3份，還剩下1顆，所以A當場把那顆蘋果吃掉，然後把$\frac{1}{3}$藏起來。不久後，B醒來，他把剩下的蘋果等分成3份，還剩下1顆，所以當場把那顆蘋果吃掉，然後把$\frac{1}{3}$藏起來。再過不久，C醒來，他把剩下的蘋果等分成3份，還剩下1顆，所以當場把那顆蘋果吃掉，然後把$\frac{1}{3}$藏起來。

第二天早上，3個人醒來，若無其事地打算把剩下的蘋果等分成3份。結果，又是剩下1顆。為了保持和氣，大家同意把那顆蘋果丟進海裡。那麼，3個人最初摘下的蘋果最少有幾顆呢？

❯ 答案請看第16頁

第8題

1年3萬元還是半年1萬元，哪一種加薪方法比較划算？

S先生換工作，已經洽妥一家外資企業，準備1月1日去報到上班。在報到日的一個星期前，該公司的人事部職員告訴他關於薪資方面的規定。

人事部職員說，該公司的薪資有「A方案」和「B方案」這兩種給薪及加薪制度。員工可以自由選擇A方案或B方案任一種制度，但是一旦選定一種制度之後，就不能中途變更。

A方案是在年底一起支付全年度薪資，而且每年加薪3萬元。而B方案則是在每年的6月和年底分別支付半年度薪資，而且每半年加薪1萬元。當然，兩種制度一開始的支薪金額都相同。

乍看之下，A方案是每年加薪3萬元，而B方案則是一年只加薪2萬元，所以A方案好像比較划算。S先生會選擇哪一種制度呢？

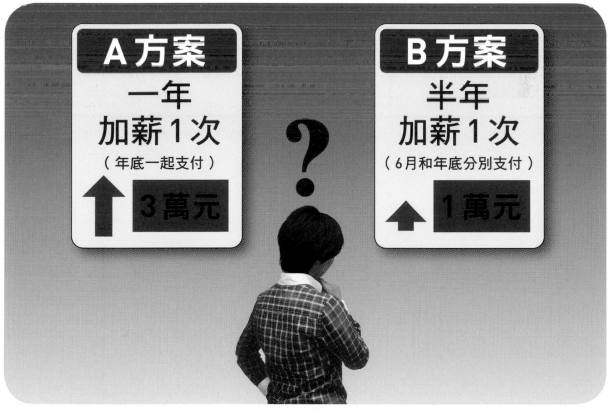

▶ 答案請看第17頁

解答 第7題

設 3 個人最初摘下的蘋果總共有「n」顆。然後，設定 A 藏起來的蘋果個數為「a」，B 藏起來的蘋果個數為「b」，C 藏起來的蘋果個數為「c」，最後 3 個人分到的 3 等分蘋果個數為「d」。

因此，成立下列式子。

$$n = 3 \times a + 1 \cdots\cdots ①$$
$$2 \times a = 3 \times b + 1 \cdots\cdots ②$$
$$2 \times b = 3 \times c + 1 \cdots\cdots ③$$
$$2 \times c = 3 \times d + 1 \cdots\cdots ④$$

把②式代入①式，可得

$$2 \times n = 9 \times b + 5 \cdots\cdots ⑤$$

把③式代入⑤式，可得

$$4 \times n = 27 \times c + 19 \cdots\cdots ⑥$$

把④式代入⑥式，可得

$$8 \times n = 81 \times d + 65 \cdots\cdots ⑦$$

把⑦式中的 d，用整數從 1 開始逐一代入，則第一次成為整數的 n，即為 3 個人摘下蘋果的最少個數。當用 7 代入 d 時，n 第一次成為整數 79。因此，蘋果的最少個數應為79顆。

順帶一提，如果沒有「最少」這項條件，則答案也可以是160顆、241顆……等等。理論上可以有無數個解答，但實際上一棵蘋果樹的結實數量還是有其限度的。

設定題目的參數

設 3 個人最初摘下的蘋果總共有「n」顆。

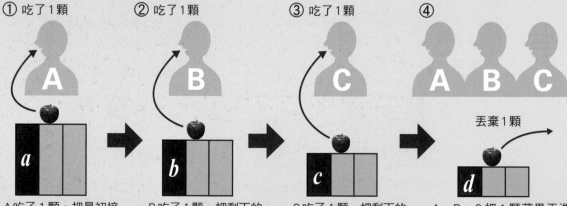

① 吃了 1 顆

② 吃了 1 顆

③ 吃了 1 顆

④

丟棄 1 顆

A吃了 1 顆，把最初摘下的蘋果其中 $\frac{1}{3}$ 藏起來。設定 A 藏起來的蘋果個數為「a」。

B吃了 1 顆，把剩下的蘋果其中 $\frac{1}{3}$ 藏起來。設定 B 藏起來的蘋果個數為「b」。

C吃了 1 顆，把剩下的蘋果其中 $\frac{1}{3}$ 藏起來。設定 C 藏起來的蘋果個數為「c」。

A、B、C 把 1 顆蘋果丟進海裡，再把剩下的蘋果等分成 3 份。設A、B、C 分到的蘋果個數為「d」。

解答　第8題

正確答案是選擇 B 方案。這個解答違反了直覺，但若假設最初半年的薪資金額為200萬元，再模擬 5 年的薪資支付金額，就能了解。

首先，A 方案是每年各加薪 3 萬元，所以第 1 年年底支付的金額是400萬元，第 2 年年底是403萬元，第 3 年年底是406萬元，第 4 年年底是409萬元，第 5 年年底是412萬元。5 年合計是2030萬元。

再來，B 方案是第 1 年的 6 月支付200萬元，年底支付201萬元。在這個時間點，B 方案的第 1 年支付額就比 A 案多了 1 萬元。第 2 年的6 月支付202萬元，年底支付203萬元。第 3 年的 6 月支付204萬元，年底支付205萬元。第 4 年的 6 月支付206萬元，年底支付207萬元。第 5 年的 6 月支付208萬元，年底支付209萬元。5 年合計是2045萬元。

真讓人大吃一驚，5 年合計的總額，A 方案和 B 方案竟然相差了15萬元。觀察 B 方案的全年合計額，每年各增加 4 萬元。也就是說，半年 1 次加薪 1 萬元，相當於 1 年 1 次加薪 4 萬元。

	A 方案	B 方案		
	年底	6 月	年底	全年
第 1 年	400 萬元	200 萬元	201 萬元	401 萬元
第 2 年	403 萬元	202 萬元	203 萬元	405 萬元
第 3 年	406 萬元	204 萬元	205 萬元	409 萬元
第 4 年	409 萬元	206 萬元	207 萬元	413 萬元
第 5 年	412 萬元	208 萬元	209 萬元	417 萬元
合計	2030 萬元			2045 萬元

第9題

如何只用 2 個數字完成數學式？

在下方數學式的口中，填入1～9這 9 個數字中的 2 個數字，使數學式成立。數學式中左邊的小口表示指數。

一時之間覺得無從著手的話，此處給你一個提示：首先想想看，2 位數要乘上幾次方之後才會成為 4 位數呢？

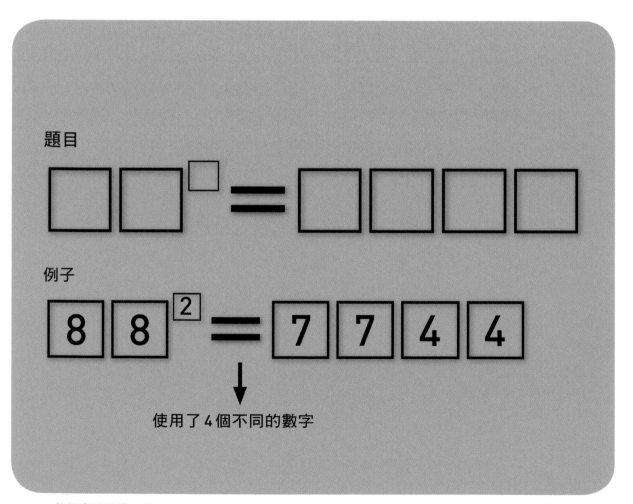

題目

例子

使用了 4 個不同的數字

❯ 答案請看第20頁

第10題

怎麼坐才能使翹翹板平衡？

如下圖所示，翹翹板的兩邊各有2個座位，總共有4個座位。而且外側座位與翹翹板中心的距離恰好是內側座位與翹翹板中心之距離的2倍。

大寶、二寶、三寶、四寶的體重分別是50公斤、30公斤、20公斤、10公斤。如果每個座位都只能坐1個人，應該怎麼坐，才能使翹翹板達到平衡，兩邊一樣高呢？

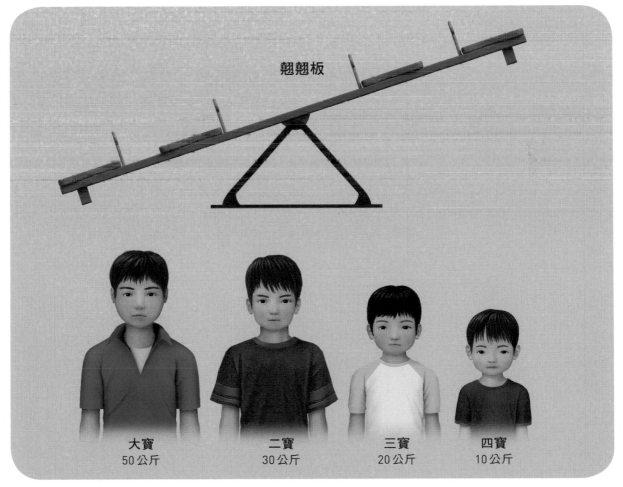

翹翹板

大寶	二寶	三寶	四寶
50公斤	30公斤	20公斤	10公斤

▶ 答案請看第21頁

解答　第9題

要使2位數乘上幾次方之後成為4位數，答案只有2次方和3次方。所以，數學式的左邊會落在11^3～21^3，32^2～99^2這個範圍。

把數學式寫成$AB^C=DEFG$，則A、B、C和G可以由2個不同數字構成的，只有

$11^3=DEF1$，$42^2=DEF4$，$55^2=DEF5$，$66^2=DEF6$這4種情況。

把這4種情況全部計算看看，便會知道，可以由2個不同數字構成的，只有第一種情況。

因此，答案為$11^3=1331$。

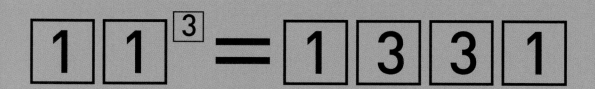

$$11^3 = 1331$$

解答 第10題

請回想一下槓桿原理吧！如果「左右兩邊的長度×重量」相同，就能達到平衡。

題目規定每個座位只能坐1個人，所以，只要依照四寶、大寶、二寶、三寶的順序，從左端外側的座位逐個坐上去，就能使翹翹板達到平衡。

如果允許一個座位可以坐2個人，那麼也有下圖所示的坐法。

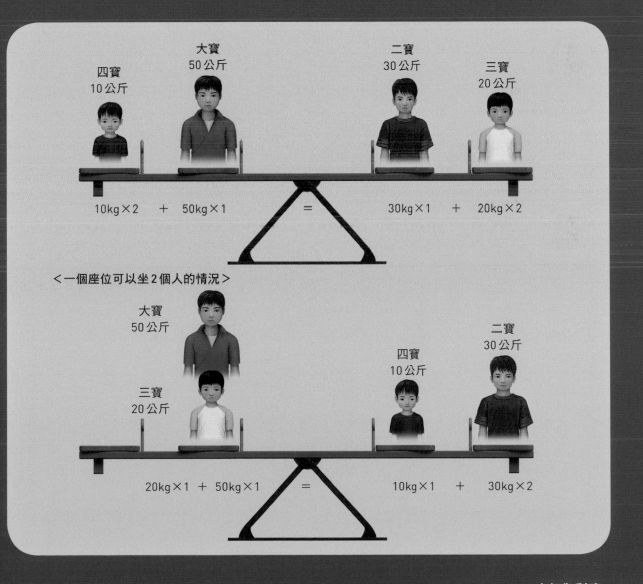

< 一個座位可以坐2個人的情況 >

第11題

將缺損的正方形剪貼拼成完整

　　第22～41頁是圖形類的燒腦謎題。這裡先來一道圖形的「剪貼謎題」試試看。

　　下圖中的例子，要求把一個凸字圖形裁剪後拼貼成一個正方形。這個時候，只要把凸字圖形的左邊

部分剪下來，再貼到右上方的空缺處，就可拼成一個正方形了。

　　請依照相同的要領，把一個缺了右上角的正方形裁剪後拼貼成正方形。不過，原來的圖形無論剪成幾個小片都沒有關係。

範例

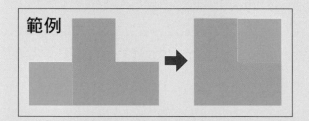

缺了一角的正方形→正方形
下方圖形是把正方形等分成9份，再剪掉右上角的部分。
請適當地重新剪貼這個圖形，將它拼成一個正方形。

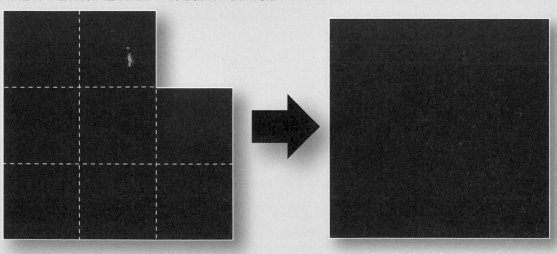

❯ 答案請看第24頁

第12題

將水筒狀圖形拼成正方形

　　試試看，依照和左頁謎題相同的要領，把水筒狀圖形剪裁後貼拼成正方形。不過，原來的圖形無論剪成幾個小片都沒有關係。

水筒形→正方形
下方圖形是把13個小正方形拼成水筒的形狀。
請適當地重新剪貼這個圖形，將它拼成一個正方形。

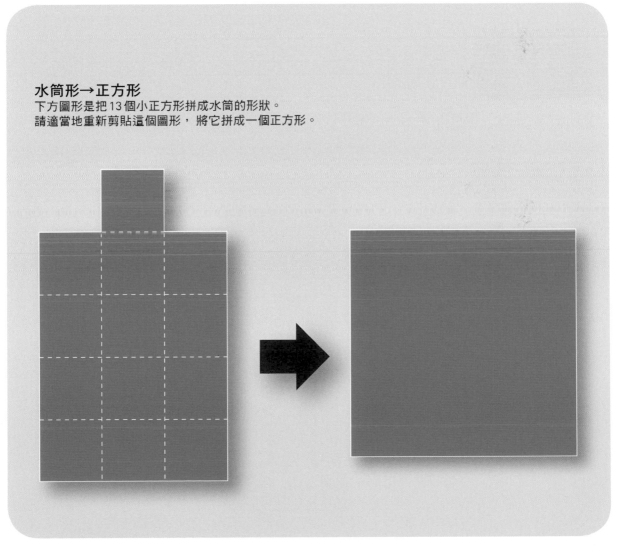

❯ 答案請看第25頁

　　如下方左圖所示，把缺損的正方形剪成「A」、「B」、「C」3 片。再如下方右圖所示，把這 3 片重新拼貼成為正方形。

　　這道謎題的線索在於，拼貼之後，圖形的面積不會改變。假設缺損的正方形原本每邊長度為 3，其原本的面積為 8，所以拼貼而成的正方形面積也是 8，但每邊長度則為 $2\sqrt{2}$ [$8 = (2\sqrt{2})^2$]。

　　由此可知，只要思考，應該怎麼切割缺損的正方形，才能切出 $2\sqrt{2}$ 的寬度，據此找出正確的切割方法就行了。角 a 為直角。

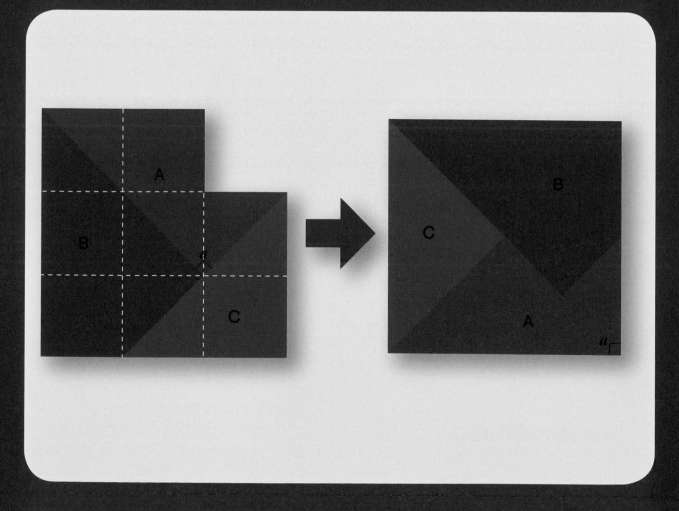

解答 第12題

如下方左圖所示，把水筒形剪成「A」、「B」、「C」3片。再如下方右圖所示，把這3片重新拼貼成為正方形。

假設水筒形原本的底邊長度為3，則其原本的面積為13，所以拼貼而成的正方形面積也是13，但每邊長度為 $\sqrt{13}$〔 $13 = (\sqrt{13})^2$〕。

由此可知，只要思考，應該怎麼切割水筒形，才能切出 $\sqrt{13}$ 的寬度，據此找出正確的切割方法就行了。 $(\sqrt{13})^2 = 3^2 + 2^2$。因此，切割一個底邊和高為3和2之組合的直角三角形，就能得到它的斜邊為 $\sqrt{13}$。「C」是一個斜邊為 $\sqrt{13}$ 的直角三角形。順帶一提，角 b 為直角。

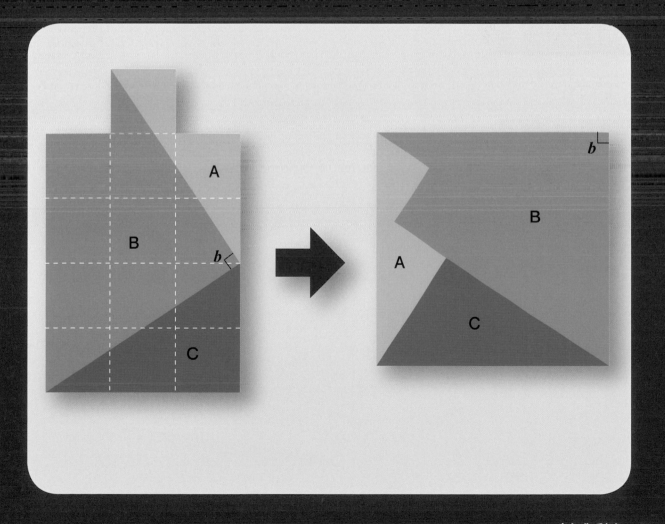

第13題

如何求得四邊形的重心？

　　想要找出正方形和長方形的重心，非常簡單。如下圖1和圖2所示，兩條對角線的交點，就是重心之所在。而三角形的重心，則如下圖3所示，從3個頂點分別畫直線通過其對邊的中點，這3條直線的交點就是重心之所在。

　　那麼，問題來了。如果要找出下圖4所示的四邊形ABCD的重心，應該怎麼做呢？

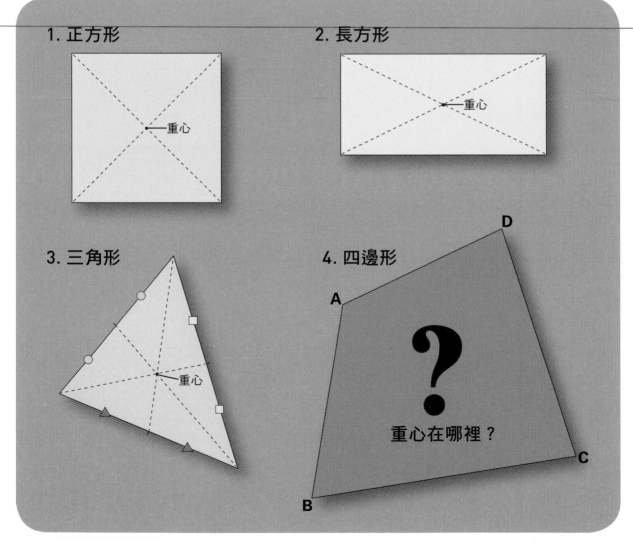

1. 正方形

重心

2. 長方形

重心

3. 三角形

重心

4. 四邊形

A

B

C

D

?

重心在哪裡？

❯ 答案請看第28頁

第14題

如何分割再拼成相同圖案的正方形？

在這裡，要介紹英國謎題作家杜登尼（Henry Ernest Dudeney，1857～1930）的著作《數學樂趣》（Amusements in Mathematics）中，關於分割圖形重新拼成正方形的謎題。

把下方的圖形沿著格子線分割成4個部份，再把這些部分重新拼排成2個正方形，但正方形中的圖案排列模式必須和原本的圖形相同。

❯ 答案請看第29頁

解答 第13題

　　首先，畫出四邊形ABCD的2條對角線（①）。

　　接著，想像把四邊形ABCD分割成三角形ABD和三角形DBC（②）。然後，分別找出兩個三角形的重心E和F（參照第26頁）。

　　再來，想像把四邊形ABCD分割成三角形ABC和三角形DAC（③）。和上述做法一樣，分別找出兩個三角形的重心G和H。

　　最後，復原四邊形ABCD，把前面找出的各個三角形的重心E和F、G和H分別連線（④）。這2條連線的交點O就是四邊形ABCD的重心。

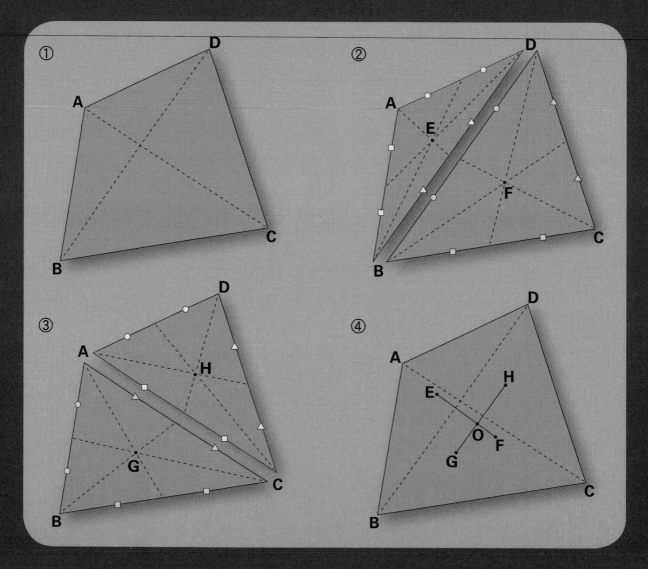

解答 第14題

　　答案如下圖所示。組成一個每邊 4 格的正方形，和一個每邊 3 格的正方形。組合的時候，如果圖案排列模式和原本的圖形不一樣，就不是正確的答案。

第15題

找出通過所有橋梁的路線

如下圖所示，某個小鎮有許多條河川流過。河川上架設了許多座橋，總共有14座。

那麼，問題來了。請找出能夠通過每一座橋的路線。不過，每座橋都只能通過 1 次。

利用嘗試錯誤的方法，一條一條慢慢試，或許可以從其中發現正確的答案。不過，也請想想看，有沒有更具效率的方法呢？

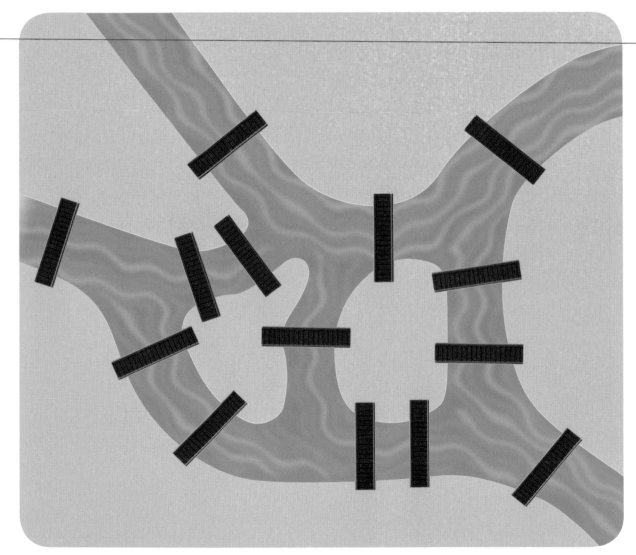

▶ 答案請看第32頁

第16題

如何有效率地裝設監視器攝影機？

下方為某商店街的道路地圖。這個街區最近發生多起飛車搶劫事件。因此，商店街管裡協會召開緊急會議，打算裝設監視器攝影機。

攝影機是能夠旋轉360度環視監控的機型。由於預算有限，希望攝影機的安裝數量越少越好。如果監看範圍想要遍及所有道路，則最少必須安裝多少架攝影機呢？

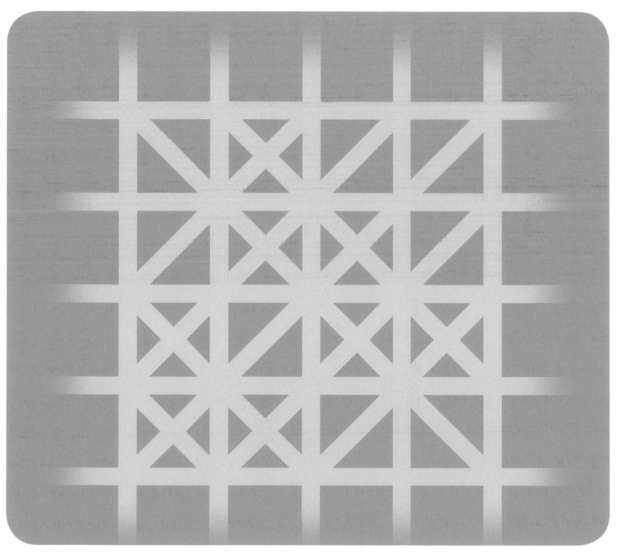

▶ 答案請看第33頁

下圖所示為其中一種解答。

為了有效率地解答這道謎題,把河川分隔的6個地區編號為A~F,再數一數各個區域分別有幾座橋。A有4座、B有3座、C有4座、D有6座、E有6座、F有5座。

事實上,當橋數為奇數的地區有2個時,必定要以其中一個地區為起點,另一個地區為終點。因此,

選擇B或F其中一個做為起點(或終點),就能找出通過所有橋梁的路線。

順帶一提,如果沒有任何一個地區的橋數是奇數,那任何一個地方都可以當做起點;但是,如果橋數為奇數的地區有4個以上,則無論選擇哪個地區做為起點,這道題都沒有解答。

在這個商店街區內，無論縱向或橫向，都有 5 條平行道路。如果在縱向道路和橫向道路的路口裝設監視器攝影機，就能夠監視 1 條縱向道路和 1 條橫向道路。因此，如果要監視所有的 5 條縱向道路和 5 條橫向道路，則最少必須安裝 5 架攝影機。

在斜向道路方面，從左上方到右下方的道路有 4 條，從右上方到左下方的道路有 5 條，而每一條斜向道路都會通過縱向道路和橫向道路的路口。因此，依照下圖所示的方式裝設攝影機，只需 5 架攝影機，就能監視商店街區的所有道路。

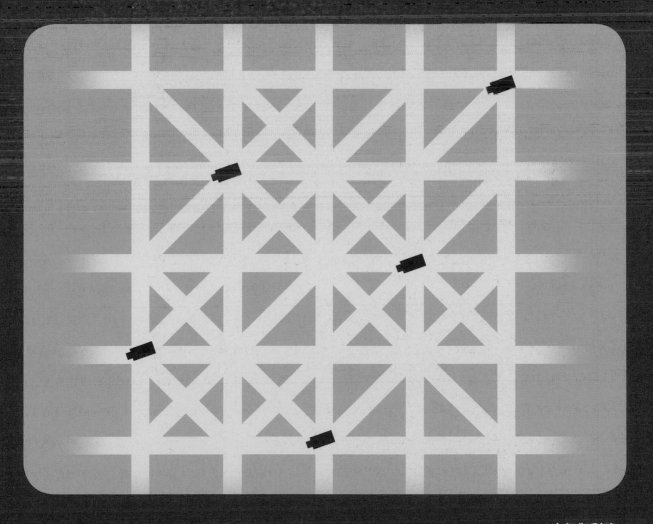

第17題

如何把土地分割成6：5：4：3：2：1？

　　父親去世後，留給 6 個兒子一份遺囑。遺囑中記載了遺留的土地要依照什麼樣的比例分給 6 個兒子繼承，以及分割土地的規則。

　　繼承的比例是長子為 6，次子為 5，三子為 4，四子為 3，五子為 2，六子為 1。分割的規則是必須以 3 條直線做分割。

　　父親所遺留的土地為長70公尺、寬90公尺。應該如何分割才好呢？假設土地的測量以 5 公尺為單位。

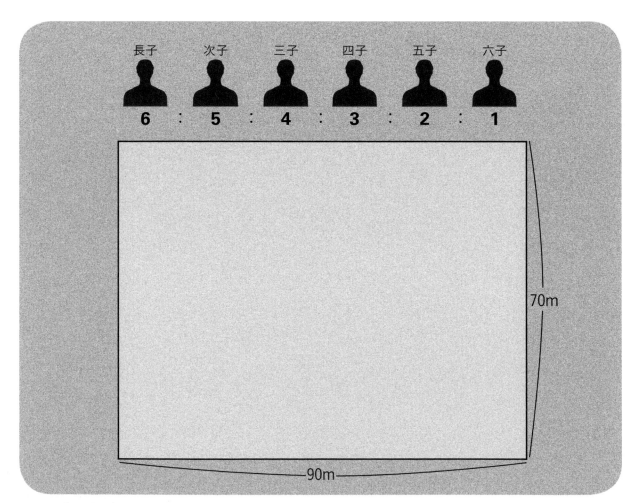

> 答案請看第36頁

第18題

使用越小越好的正方形組合立方體

「展開圖」是把立體切開攤成平面的圖形。例如圖1的黃色圖形，就是立方體的展開圖。立方體可以切開攤成各式各樣的展開圖。如果想要從越小越好的長方形，畫出一個每邊長度為1的立方體展開圖，就會如圖2所示的黃色圖形。

那麼，如果想要從越小越好的正方形，畫出一個每邊長度為1的立方體展開圖，應該怎麼畫才好呢？不過，如果要從立方體某一面的中間切開，也沒有關係。

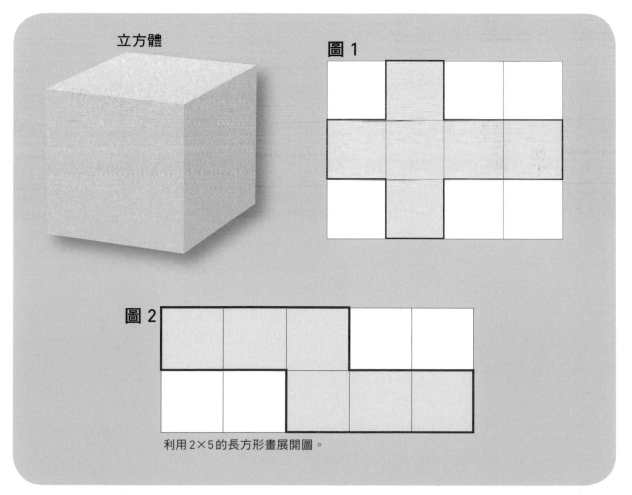

立方體

圖1

圖2

利用2×5的長方形畫展開圖。

▶ 答案請看第37頁

解答　第17題

首先，如下圖①所示，把土地切割成相等的3塊。再把長子（占比6）和六子（占比1）、次子（占比5）和五子（占比2）、三子（占比4）和四子（占比3）分別合為一組，各組分得1塊土地。每一組繼承的土地占比合計都是7。

接著，如下圖②所示，畫一條斜線。這麼一來，剛好可以把土地分割成6：5：4：3：2：1。而且，土地的測量也能以5公尺為單位。

為謹慎起見，計算每塊土地的面積，分別是長子為1800平方公尺，次子為1500平方公尺，三子為1200平方公尺，四子為900平方公尺，五子為600平方公尺，六子為300平方公尺。

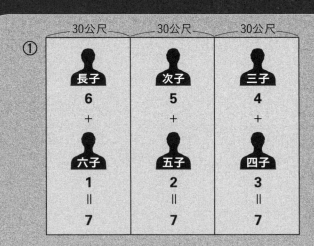

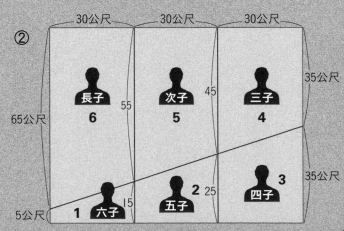

解答 第18題

正確解答如下圖所示。把對角線為4的正方形，亦即每邊長為$2\sqrt{2}$＝約2.83的正方形，如圖示一般切割，即可組合成每邊長為1的立方體。關鍵在於把立方體的一個面A做X字形的切割。

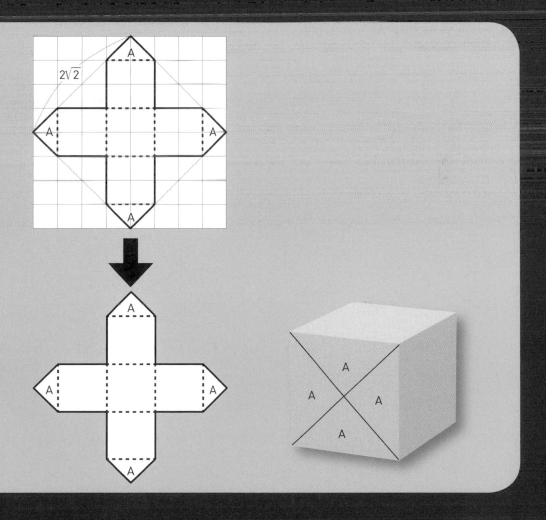

第19題

四角錐和正四面體會組合成幾面體？

想像一個底面為正方形，4 個側面都是正三角形的四角錐，也就是所謂金字塔形的五面體。

接著，再想像一個每邊邊長和這個四角錐邊長相同的正四面體（4 個面都是正三角形）。把這兩個立體模型的某個正三角形面，完全貼合在一起。

貼合後所組成的立體圖形會有幾個面呢？

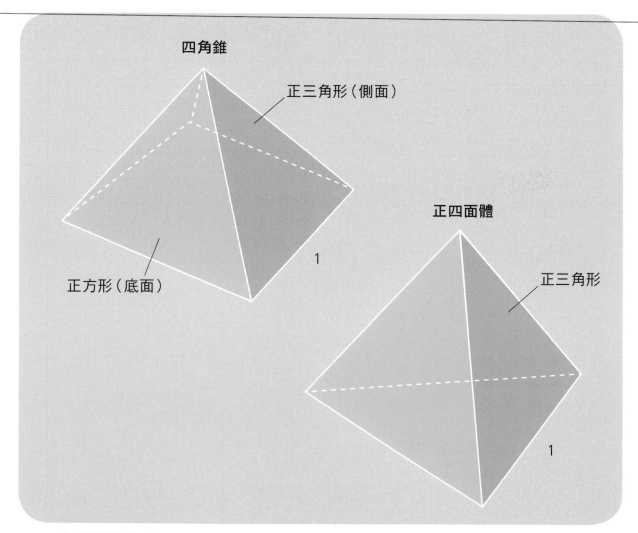

四角錐

正三角形（側面）

正方形（底面）

1

正四面體

正三角形

1

> 答案請看第40頁

第20題

磚塊堆疊能橫向挪移到多遠？

把橫向長度為 x 公分的磚塊,逐個往上堆疊。堆疊的方式如下方圖①～③所示,磚塊一層層逐漸橫向挪移。如果挪移得太多,堆疊上去的磚塊會垮下來,所以在堆疊的時候要儘量不讓磚塊堆垮掉。

在這個情況下,最下方的磚塊和最上方的磚塊之間所形成的橫向挪移距離,最大可以達到什麼程度呢?每個磚塊都是重量完全均勻的完整長方體。當然,不能使用任何黏著劑。

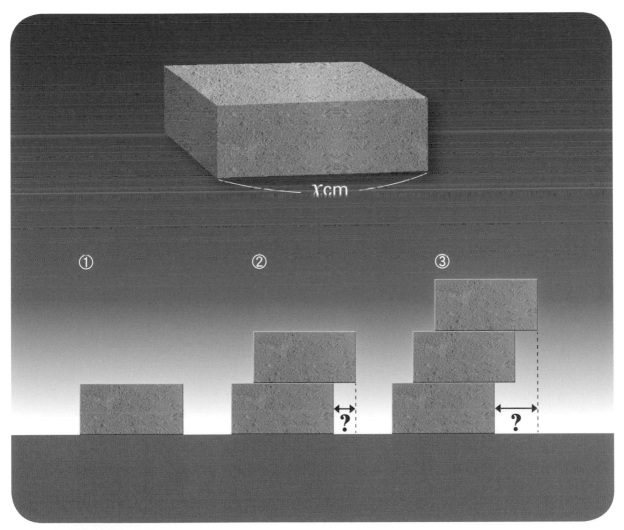

❯ 答案請看第41頁

解答 第19題

這是一種陷阱謎題。直覺上的思考會是「四角錐有 5 個面，正四面體有 4 個面，貼合後，各少掉 1 個正三角形的面，所以答案是 7 個面（5＋4－1－1＝7）。如果是這樣回答，那就錯了！事實上，貼合後，除了前述的情形外，還有 2 對共 4 個面會發生 2 面合併成 1 平面的情形，所以正確的答案是 5 個面。

下方圖形顯示，2 個相同的四角錐中間夾著一個正四面體ADEF。題目中的四角錐和正四面體貼合後的圖形，就是ABCDFE。AF和CG平行，所以三角形ACD和三角形ADF合併成一個平坦的四邊形ACDF。同樣地，三角形ABE和三角形AEF也合併成一個平坦的四邊形ABEF。

因此，ABCDFE總共有 5 個面。

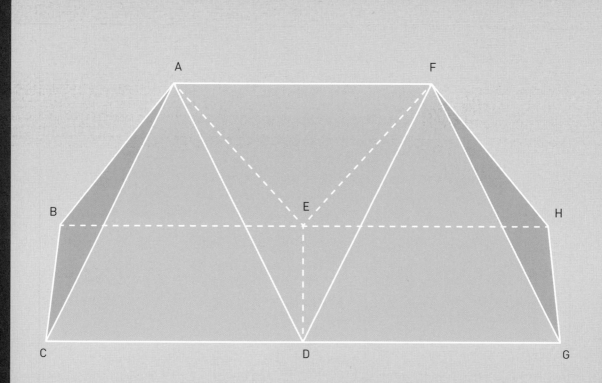

[出處：Steven Young, "The Mental Representation of Geometrical Knowledge", Journal of Mathematical Behavior, 1982]

解答 第20題

令人吃驚的是，磚塊可以無限制地一邊挪移一邊堆疊上去。一個完整長方體的磚塊，重心位於磚塊的中心。只要從這個重心往正下方延伸的線，有稍微被下方的磚塊支撐著，這個磚塊堆就不會垮下來。

假設磚塊的橫向長度為2，那麼，使最上方一個和從上方數下來第2個的挪移距離為1，第2個和第3個的挪移距離為$\frac{1}{2}$，第3和第4個的挪移距離為$\frac{1}{3}$，…，這就是可以讓挪移距離達到最大程度的堆疊方法。越往下層，挪移距離必須越來越小，但不會是0。挪移距離合計為$1+\frac{1}{2}+\frac{1}{3}+\cdots+\frac{1}{n}+\cdots$，當$n$為無限大的時候，這個加式的答案會趨近於無限大。也就是說，磚塊可以無限制地往上一直堆疊。

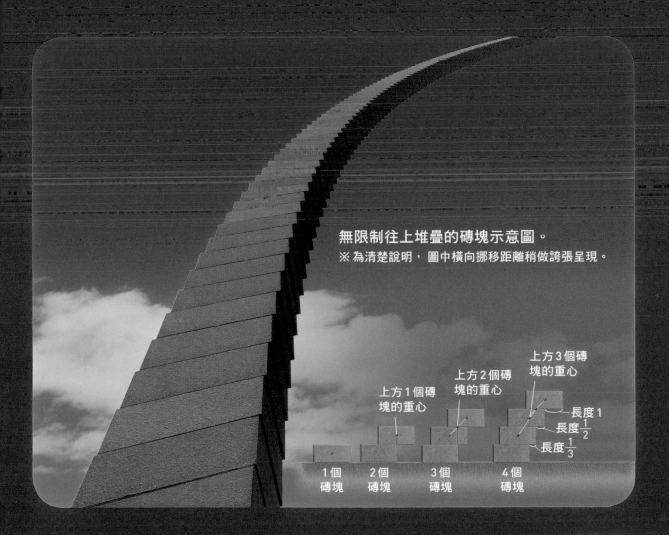

無限制往上堆疊的磚塊示意圖。
※ 為清楚說明，圖中橫向挪移距離稍做誇張呈現。

上方3個磚塊的重心

上方2個磚塊的重心

上方1個磚塊的重心

長度1
長度$\frac{1}{2}$
長度$\frac{1}{3}$

1個磚塊　2個磚塊　3個磚塊　4個磚塊

第21題

原本應該找的錢是多少圓？

第42～61頁是組合類謎題。首先，我們來挑戰一道「硬幣」的謎題。

某錢幣有3種硬幣，幣值分別是100圓、50圓、10圓。

某天，一位顧客在商店結帳時拿出1張1000圓的鈔票，但是，店員卻在這個時候恍神了。

店員找給顧客6個硬幣，其中應該給顧客的100圓硬幣錯給了50圓硬幣，應該給顧客的50圓硬幣錯給了10圓硬幣，而應該給顧客的10圓硬幣反倒錯給了100圓硬幣，結果找給顧客的錢多了270圓。原本應該找的錢是多少圓呢？

應該給100圓硬幣錯給了50圓硬幣……

100圓硬幣 (100) ➡ (50) 50圓硬幣

應該給50圓硬幣錯給了10圓硬幣……

50圓硬幣 (50) ➡ (10) 10圓硬幣

應該給10圓硬幣錯給了100圓硬幣……

10圓硬幣 (10) ➡ (100) 100圓硬幣

❯ 答案請看第44頁

第22題

錢筒裡沒有哪一種硬幣？

承上題，該錢幣除了100、50和10圓3種硬幣，還有5圓和1圓這2種小幣值的硬幣。

最近，A同學開始把沒花完的零用錢存進錢筒裡。有一天，A同學點數錢筒裡的錢，總共有150圓，這150圓是15個硬幣合計的金額。

媽媽看到了，稱讚A同學說：「存了很多錢啊，真好！」但是，A同學卻露出遺憾的表情，回答：「可惜的是，1圓、5圓、10圓、50圓、100圓這5種硬幣當中，還少了1種沒有存到。」

請問A同學存入錢筒的硬幣是什麼樣的組合呢？

總共150圓。　只有1種硬幣沒有存到。

1圓硬幣　　5圓硬幣　　10圓硬幣　　50圓硬幣　　100圓硬幣

▶ 答案請看第45頁

　　試著站在顧客的立場來思考。應該拿到100圓硬幣，卻拿到50圓硬幣，所以少了50圓；應該拿到50圓硬幣，卻拿到10圓硬幣，所以少了40圓；應該拿到10圓硬幣，卻拿到100圓硬幣，所以多了90圓。

　　假設顧客拿到的50圓硬幣為 *a* 個，10圓硬幣為 *b* 個，100圓硬幣為 *c* 個，則成立以下的式子。

$$(-50 \times a) + (-40 \times b) + (90 \times c) = 270$$

　　在題目中，顧客拿到的硬幣是 6 個。把 *a*、*b*、*c* 做種種的組合，其中只有 *a* 為 1、*b* 為 1、*c* 為 4 的組合，才能滿足這個式子。把這個數量轉換成顧客應該拿到的硬幣個數，再加以計算的結果，原本應該找的錢是190圓。

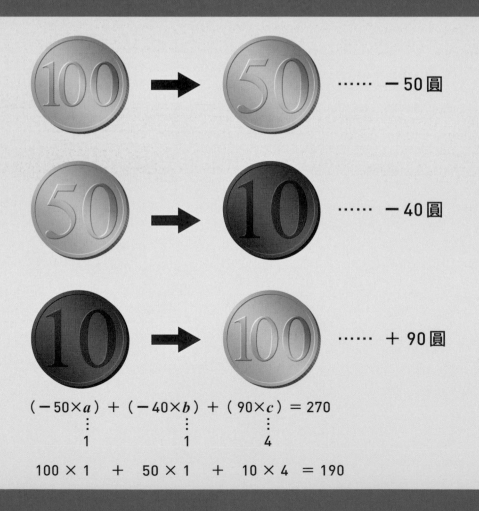

…… －50圓

…… －40圓

…… ＋90圓

$$(-50 \times a) + (-40 \times b) + (90 \times c) = 270$$
$$\ \ 1 \qquad\quad 1 \qquad\quad 4$$
$$100 \times 1 + 50 \times 1 + 10 \times 4 = 190$$

有15個硬幣，總共150圓，因此有以下 5 種組合方式。

① 100圓硬幣 1 個、10圓硬幣 4 個、1 圓硬幣10個

② 100圓硬幣 1 個、5 圓硬幣 9 個、1 圓硬幣5個

③ 50圓硬幣 2 個、10圓硬幣 1 個、5 圓硬幣 7 個、1 圓硬幣 5 個

④ 50圓硬幣 1 個、10圓硬幣 6 個、5 圓硬幣 8 個

⑤ 10圓硬幣15個

5 種組合當中，只有③的組合符合題旨，也就是 5 種硬幣當中只缺少了 1 種。

因此，A同學的錢筒中，有50圓硬幣 2 個、10圓硬幣 1 個、5 圓硬幣 7 個、1 圓硬幣 5 個，唯獨沒有100圓硬幣。

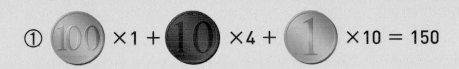

① $100 \times 1 + 10 \times 4 + 1 \times 10 = 150$

② $100 \times 1 + 5 \times 9 + 1 \times 5 = 150$

正確答案 ➡ ③ $50 \times 2 + 10 \times 1 + 5 \times 7 + 1 \times 5 = 150$

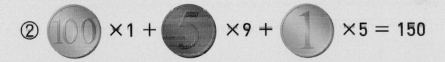

④ $50 \times 1 + 10 \times 6 + 5 \times 8 = 150$

⑤ $10 \times 15 = 150$

第23題

上學的路線有幾種？

最近，S同學居住的社區發生了多起擄人勒索事件，S同學為了避免遭歹徒盯上，決定每天走不同的路線上下學。當然，也不打算繞遠路。

下圖為S同學的家和學校之間的道路地圖。

如果每天走不同的路線往返，則總共有幾種走法呢？

上學時走過 1 次的路線，以後上學便不再走第 2 次，而且放學時也不會沿著相同的路線回家。還有，回家時走過 1 次的路線，以後回家便不再走第 2 次，而且上學時也不會沿著相同的路線去學校。

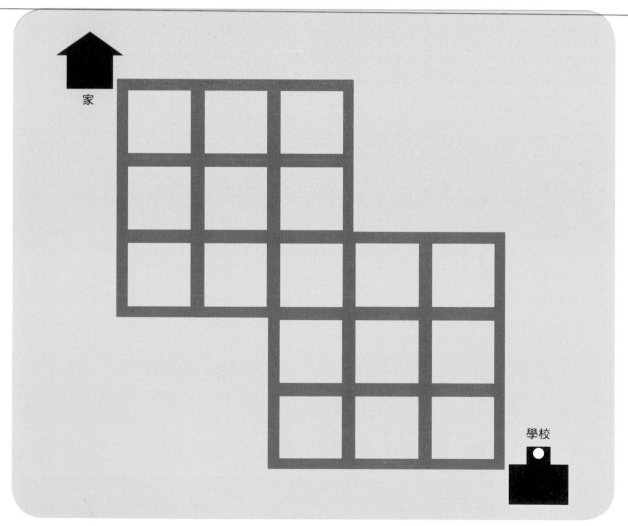

> 答案請看第48頁

第24題

卡片式日曆能表示哪些日期？

如下圖範例所示，使用數字卡片排列成某一天的日期，例子中表示的是 6 月13日這個日期。如果相同數字卡片的數量夠多，便能夠排列出任何一天的日期。但若卡片的數量不足，便會出現無法排列想要表示的日期。

那麼，問題來了。如下圖所示，0～9 的卡片各有 2 張，在這種狀況下，能夠排列表示的連續日期，最長是從哪一天到哪一天，總共幾天？

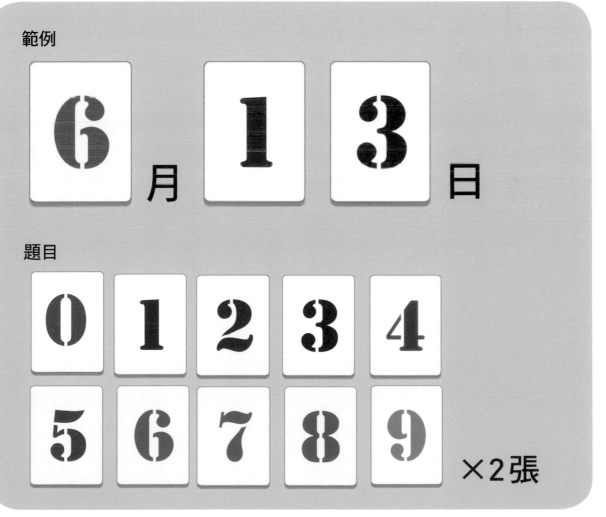

範例

6 月 1 3 日

題目

0 1 2 3 4
5 6 7 8 9 ×2張

▶ 答案請看第49頁

　　首先，上學和放學的時候，一定要通過 A 地點或 B 地點。由於上學和放學不能經由相同的路線，所以假設上學時通過 A 地點，放學時通過 B 地點，把這兩個部分分開來考量。

　　第一步，計算從家裡到 A 地點的路線，總共有10種走法。從 A 地點到學校的路線，總共也是有10種走法。也就是說，從家裡經過 A 地點到學校的路線，總共有10×10＝100種走法。

　　同樣地，從學校經過 B 地點回到家的路線，也是有100種走法。

　　去學校的100種路線和回家的100種路線必須成 1 對 1 的對應，所以，家裡和學校之間的往返路線有100種走法。

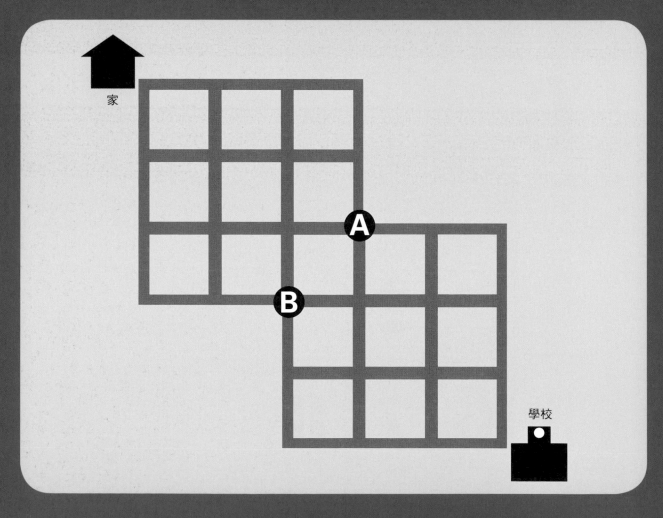

各種數字的卡片都只有 2 張，所以，相同的數字出現 3 次的日期都無法表示。這樣的日期有 1 月 11 日、2 月 22 日、10月11日、11月 10～19日、11月21日、12月11日、12月22日。在這些日期之中，間隔最久的期間是 2 月 23 日到 10 日 10 日的230天。如果是閏年，則是231天。這就是能夠使用這些卡片排列表示的最長連續日期。

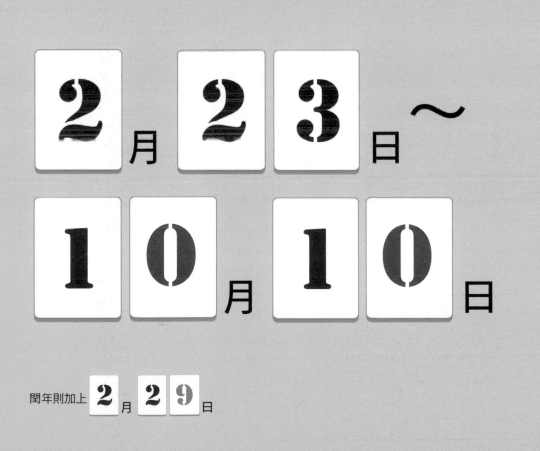

閏年則加上 2 月 29 日

第25題

相同座位的機率有多高？

有一天，A同學的班級換座位。雖然A同學很期待換到新的座位，不料卻仍換到相同的座位。

A同學失望地向老師請求說：「發生這種情況實在太稀罕了，希望能再重新換一次座位。」

老師應該接受A同學的請求嗎？順帶一提，A同學的班級有40名學生。

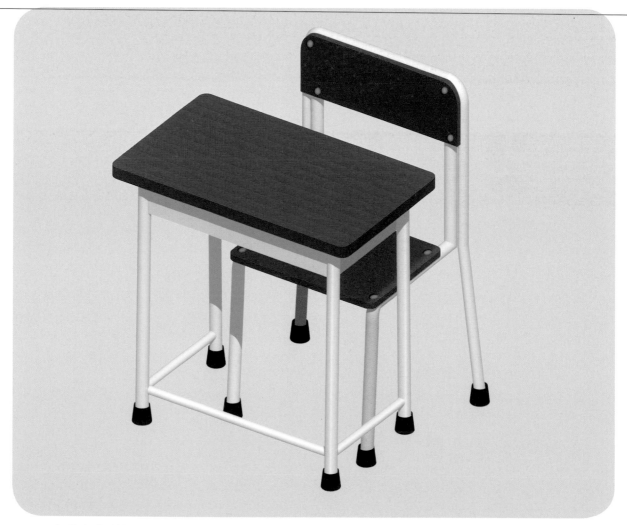

❯ 答案請看第52頁

第26題

感情不好的兄弟住家要如何配置？

　　有 6 個兄弟，分別是大寶、二寶、三寶、四寶、五寶、六寶。如下圖所示，這些兄弟分別住在有道路連通的 6 間房子裡。但是，這些兄弟之間，每個人都和他的上一個哥哥及下一個弟弟感情不睦。

　　如果要讓感情不睦的兄弟，住在彼此之間沒有道路連通的房子裡，應該如何安排才行呢？

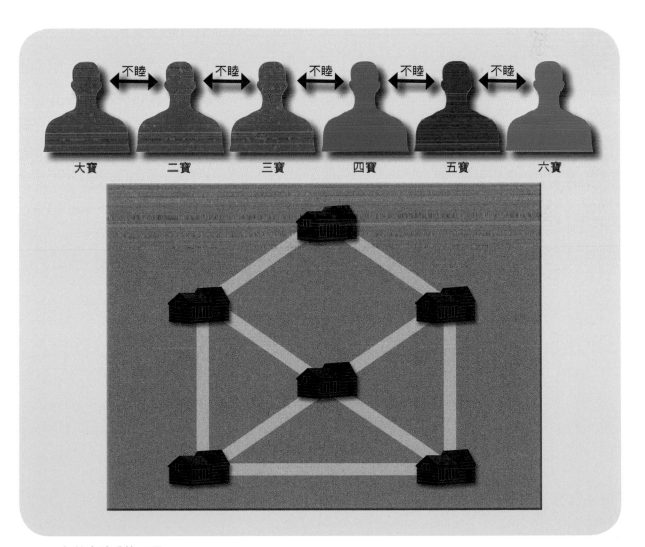

▶ 答案請看第53頁

　　老師不應該同意Ａ同學的提議。為了簡單說明，先假設學生只有Ａ、Ｂ、Ｃ、Ｄ４個人，而且只有１、２、３、４這４個座位。

　　觀察下表，可以得知「新座位的組合」總共有24種。表中的紅圈表示「新座位和原座位相同」，一共有24個。

　　新座位的組合一共有24種，相同的座位一共有24個，這表示，平均起來，會有１個學生換到相同的座位。這種情形，在人數增加之後也是一樣。也就是說，雖然對Ａ同學來說，新座位和原座位相同的機率很低（$\frac{1}{40}$），但以整個班級來說，有某個學生的新座位和原座位相同，並不是多麼稀罕的事情。

學生	原座位	新座位的組合（24種）																							
A	1	①	①	①	①	①	①	2	2	2	2	2	2	3	3	3	3	3	3	4	4	4	4	4	4
B	2	②	②	3	3	4	4	1	1	3	3	4	4	1	1	②	②	4	4	1	1	②	②	3	3
C	3	③	4	2	4	2	③	③	4	1	4	1	③	2	4	1	4	1	2	2	③	1	③	1	2
D	4	④	3	④	2	3	2	④	3	④	1	3	1	④	2	④	1	2	1	3	2	3	1	2	1
相同座位的數量		4	2	2	1	1	2	2	0	1	0	0	1	1	0	2	1	0	0	0	1	1	2	0	0

合計24個

　　答案如下圖所示，有 2 種安排方法。第一種方法是依照大寶～六寶的順序，先安排大寶，再安排二寶，依序安排到六寶。第二種方法是把大寶～六寶的順序反過來，轉換成六寶～大寶，先安排六寶，再安排五寶，依序安排到大寶。另外，也有左右反轉的安排方法。

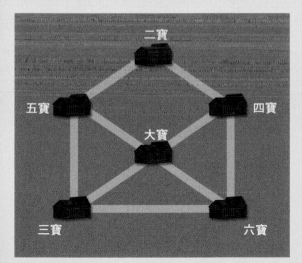
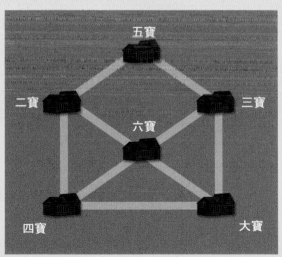

第27題

只稱一次就找出真的硬幣

有10個裝滿硬幣的袋子。事實上，其中有 9 個袋子裡面的硬幣都是假硬幣，只有 1 個袋子裡面的硬幣都是真硬幣。真硬幣的重量為 1 個9.9公克，假硬幣的重量為 1 個10公克。

現在，想要找出哪一個是裝著真硬幣的袋子，但只能用磅秤稱 1 次。如果採取適當地選擇袋子放在磅秤上的做法，則找出真硬幣的機率只有 $\frac{1}{10}$。

應該怎麼做，才能確實地找出裝著真硬幣的袋子呢？

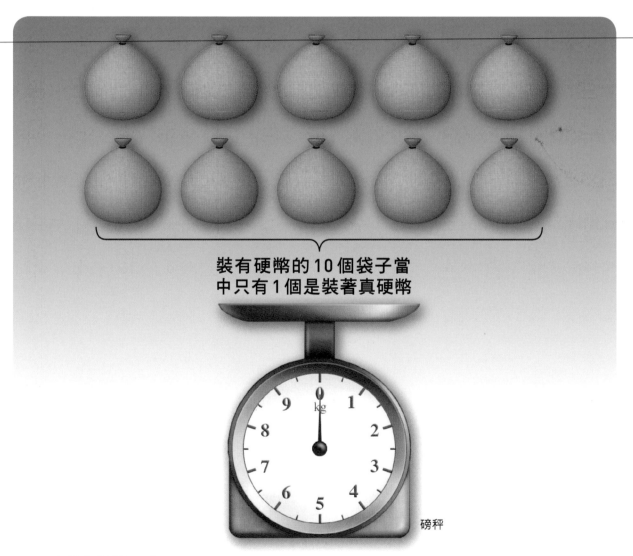

裝有硬幣的10個袋子當中只有1個是裝著真硬幣

磅秤

> 答案請看第56頁

第28題

13個硬幣當中只有 1 個假硬幣

這裡有13個硬幣。事實上，其中 1 個是假硬幣。真硬幣和假硬幣在外觀上完全無法辨識，但重量有些許不同。不過，不知道假硬幣比真硬幣更重或更輕。

現在，想要找出假硬幣，但只能使用天平稱 3 次。應該怎麼做才能找出假硬幣呢？

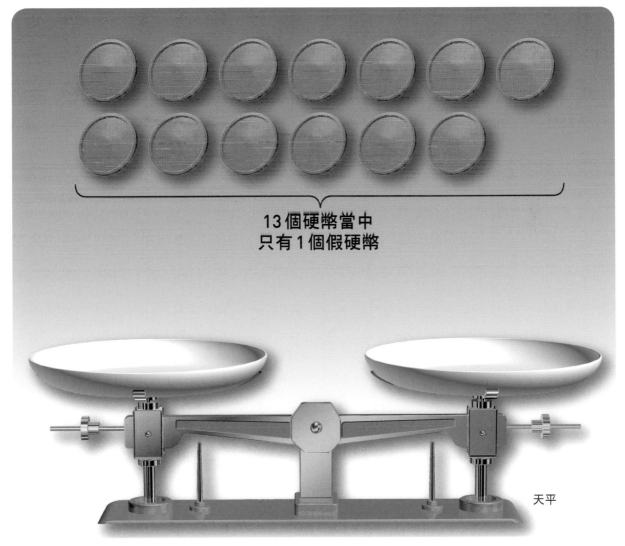

13個硬幣當中
只有1個假硬幣

天平

▶答案請看第57頁

首先，把每個袋子編號，分別是1～10號。然後，從1號袋子裡取出1個硬幣，從2號袋子裡取出2個硬幣，從3號袋子裡取出3個硬幣，……，從9號袋子裡取出9個硬幣，通通放在磅秤上。這麼一來，磅秤上總共有45個硬幣。

真硬幣的重量為1個9.9公克，假硬幣的重量為1個10公克，兩者的重量相差0.1公克。因此，假設稱出的總重量為449.9公克，則1號袋子為真硬幣；稱出的總重量為449.8公克，則2號袋子為真硬幣；稱出的總重量為449.7公克，則3號袋子為真硬幣，依此類推。

如果稱出的重量剛好是450公克，則1～9號袋子都是假硬幣，10號袋子為真硬幣。

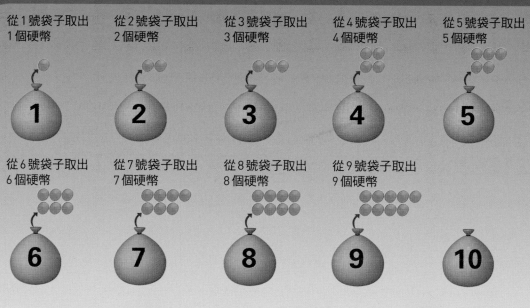

從1號袋子取出1個硬幣

從2號袋子取出2個硬幣

從3號袋子取出3個硬幣

從4號袋子取出4個硬幣

從5號袋子取出5個硬幣

從6號袋子取出6個硬幣

從7號袋子取出7個硬幣

從8號袋子取出8個硬幣

從9號袋子取出9個硬幣

磅秤上總共有45個硬幣

重量		真硬幣
450公克	→	10號袋子
449.9公克	→	1號袋子
449.8公克	→	2號袋子
449.7公克	→	3號袋子
449.6公克	→	4號袋子
449.5公克	→	5號袋子
449.4公克	→	6號袋子
449.3公克	→	7號袋子
449.2公克	→	8號袋子
449.1公克	→	9號袋子

首先，如下圖的步驟1所示，把8個硬幣放在天平上。如果平衡，則A～H為真硬幣；如果不平衡，則I～M為真硬幣。

如果在步驟1為平衡，則如步驟2所示，把上次沒有放在天平上的2個硬幣（例如I和J）放在天平的左邊，把上次沒有放在天平上的1個硬幣（例如K）和1個真硬幣（例如A）放在天平的右邊。然後，進行步驟3，找出假硬幣。

另一方面，假設在步驟1是左邊比較重，則在步驟2把A、B、E放在左邊，把C、F和1個真硬幣（例如I）放在右邊。然後，進行步驟3，找出假硬幣。

假設在步驟1是左邊比較輕，則比照在步驟1是左邊比較重之情況的做法，如下圖紅字所示，把「重」和「輕」顛倒過來，即可找出假硬幣。

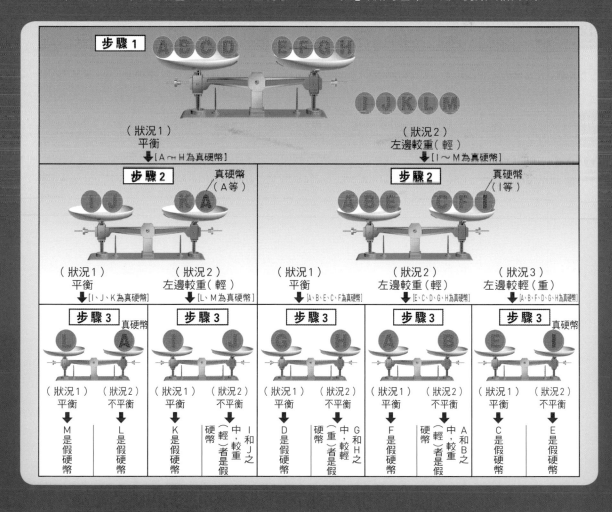

第29題

金庫的鑰匙必須準備幾種？

有 3 個互相猜忌的兄弟，共同擁有一個金庫。這個金庫安裝了 3 種不同鑰匙的鎖，長子持有 A 鑰匙和 B 鑰匙，次子持有 A 鑰匙和 C 鑰匙，三子持有 B 鑰匙和 C 鑰匙，所以必須同時湊到 2 個人以上才有辦法打開金庫。

在某個地方，有 4 個兄弟，對彼此的猜疑更勝於這 3 個兄弟。這 4 個兄弟在設計一種沒有湊到 3 個人以上便無法打開的金庫。那麼，必須準備幾種鑰匙，而且這些鑰匙應該如何分配，才能達到這個目的呢？不過，所有的人都必須持有相同數量的鑰匙，而且每個人持有的鑰匙組合都必須不一樣。

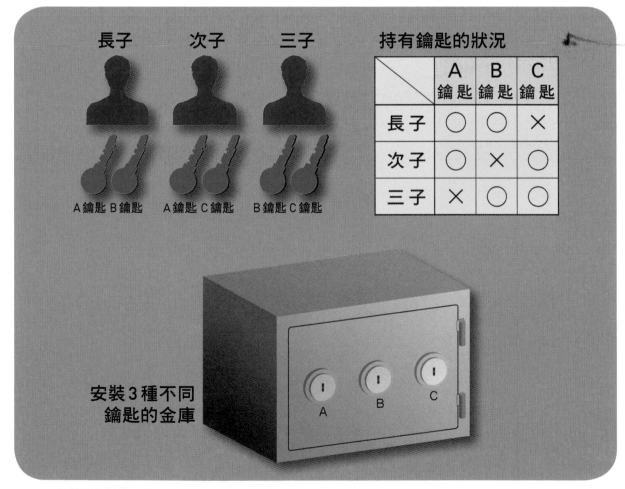

	A 鑰匙	B 鑰匙	C 鑰匙
長子	○	○	×
次子	○	×	○
三子	×	○	○

長子　　次子　　三子

持有鑰匙的狀況

A鑰匙 B鑰匙　A鑰匙 C鑰匙　B鑰匙 C鑰匙

安裝3種不同
鑰匙的金庫

A　　B　　C

❯ 答案請看第60頁

第30題

列車能夠利用短側軌會車嗎？

在 1 條單線軌道上，有一輛藍色列車和一輛紅色列車面對面行駛接近中。行車控制中心打算利用側軌讓這兩輛列車會車。每輛列車都有 1 節車頭和 4 節車廂。側軌僅能容納包括車頭在內的 3 節車廂，而裝設側軌的主軌段則只能容納包括車頭在內的 2 節車廂。應該怎麼做，才能以最少的步驟完成會車呢？

假設每節車廂在任何地方都可以分開，車頭能夠倒車，而且車頭前方能夠連接其他車廂。但是，會車後，必須維持原來的車廂順序。

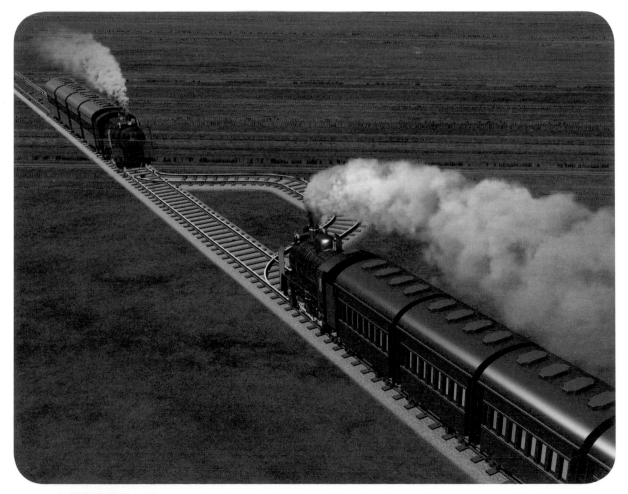

▶ 答案請看第61頁

　4個兄弟要湊到3個人以上才有辦法打開金庫，表示只有2個人的話，鑰匙不夠用。只要讓長子和次子沒有A鑰匙，長子和三子沒有B鑰匙，長子和四子沒有C鑰匙，次子和三子沒有D鑰匙，次子和四子沒有E鑰匙，三子和四子沒有F鑰匙就行了。因此，最少需要A～F共6種鑰匙。

　接著，把沒有鑰匙的關係列成下表。長子和次子沒有A鑰匙，所以長子和次子的A鑰匙欄畫×，長子和三子沒有B鑰匙，所以長子和三子的B鑰匙欄畫×，……，依照這樣的方式做記號。最後，把沒有畫×的欄畫○，這些就是各人應該持有的鑰匙。

持有鑰匙的狀況

	A 鑰匙	B 鑰匙	C 鑰匙	D 鑰匙	E 鑰匙	F 鑰匙
長子	×	×	×	○	○	○
次子	×	○	○	×	×	○
三子	○	×	○	×	○	×
四子	○	○	×	○	×	×

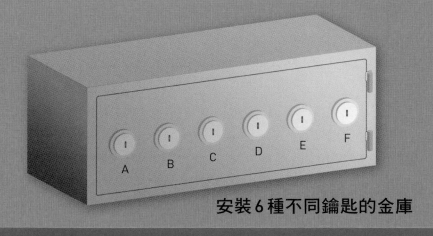

安裝6種不同鑰匙的金庫

（①）藍色列車的車頭和第 1 節車廂駛入裝設側軌的主軌段。（②）紅色列車整列通過側軌，移動到另一側。然後把藍色列車的第 2～4 節車廂連接在紅色列車的車頭前方。（③）藍色列車的車頭和第 1 節車廂朝前方移動。紅色列車及剛才連接的藍色列車的第 2～4 節車廂經過側軌，把藍色列車的第 2～4 節車廂留在側軌。

（④）紅色列車整列經由主軌繼續往目的地前進。（⑤）藍色列車的車頭和第1節車廂倒退到側軌，連接第 2～4 節車廂，然後繼續往目的地前進。結果，紅色列車完全不需要分開。

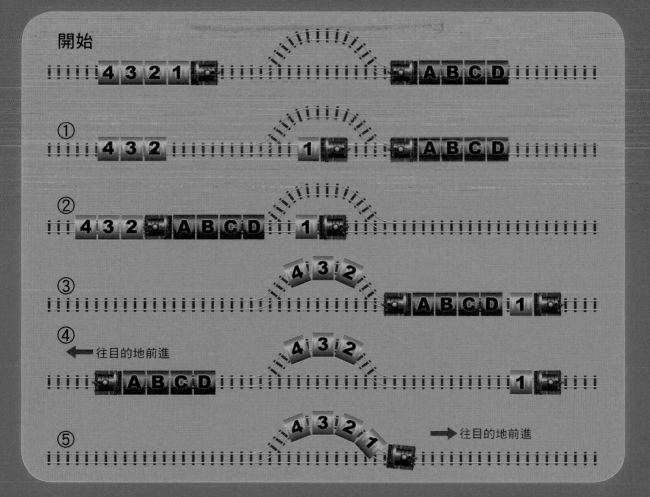

開始

①

②

③

④ ← 往目的地前進

⑤ 往目的地前進 →

第31題

打擊順序要如何安排呢？

第62～77頁全部都是似可解卻未能解的謎題。此種謎題是指利用計算等方法太花時間，而有可能無法在現實的時間內得出解答。

棒球是9個人對9個人的運動。攻擊之際，進入打擊區的順序（打擊順序或棒次）必須預先安排確定。假設有一個棒球隊，選手的背號從1號到9號。打擊順序和背號全部一致並沒有問題，但不一定非要這麼安排不可。也有可能背號1號的選手是打第5棒。

如果依照下列所示的條件安排打擊順序，則1～9棒的背號會是幾號呢？

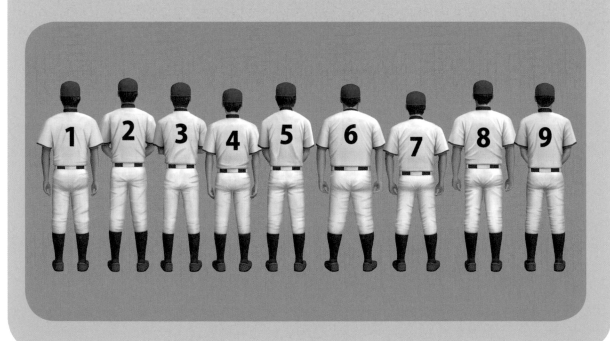

條件

①任何選手的背號及其打擊順序必須是不同的數字。

②所有偶數背號之選手的打擊順序都必須是偶數。

③打擊順序前後的選手彼此間的背號差都必須大於1。

▶答案請看第64頁

第32題

形成直角三角形的點要配置在哪裡？

　　假設要在空間中配置 4 個點，使得其中任意 3 個點所連成的圖形都會是直角三角形。應該如何配置這 4 個點呢？

　　方法之一，是如下例所示的解答①「把 4 個點配置在長方形的頂點」。但是，正確答案不止一種。應該如何配置 4 個點才好呢？請仔細閱讀題目內容，好好地思考一下。

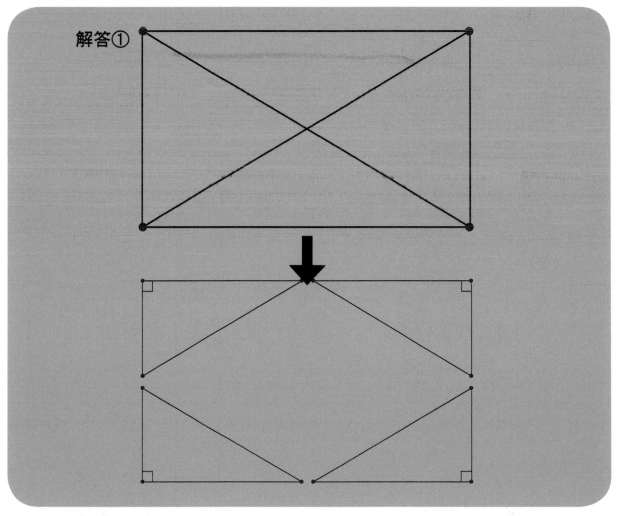

解答①

❯ 答案請看第65頁

　　打擊順序1～9棒的選手背號有2種答案:「3，8，5，2，7，4，9，6，1」和「9，4，1，6，3，8，5，2，7」。

　　這2種排法的打擊順序和背號剛好是顛倒的關係。也就是說,當打擊順序1～9棒的選手背號為「3，8，5，2，7，4，9，6，1」的時候,背號1～9號的選手打擊順序為「9，4，1，6，3，8，5，2，7」。

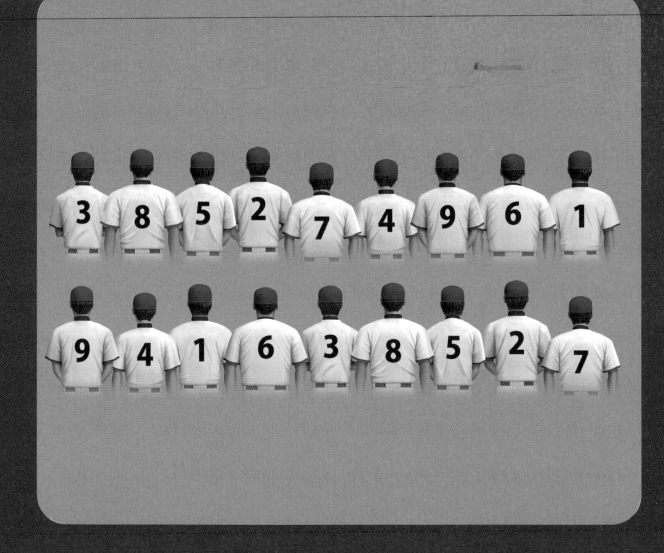

　　另一個解答如下圖所示。把3條互相垂直的線段，像圖示這樣串連在一起，再把4個點配置在各條線段的端點，如此安排就行了。

　　例如，1條是垂直於平面的線段，另1條是平面上東西向的線段，還有1條是平面上南北向的線段，則連結其中任意3個點，都會形成直角三角形。解答這道謎題的關鍵，在於是否察覺到不能只做平面的思考，而是要加上立體空間的考量。

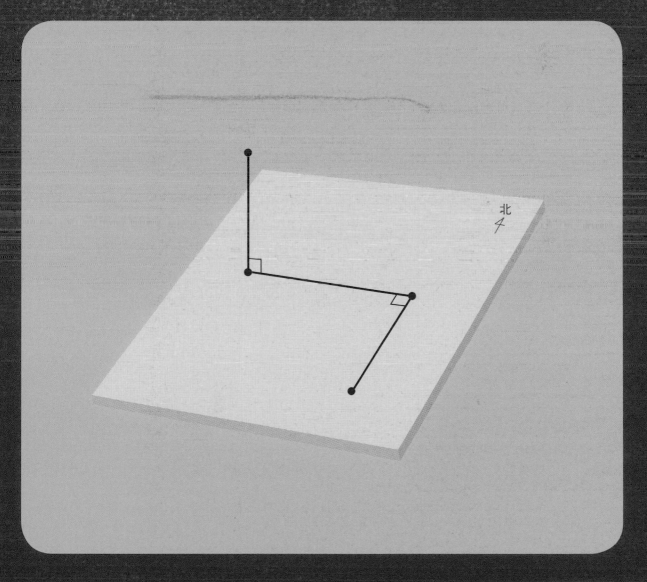

第33題

背包裡放入什麼物品比較划算？

接著，介紹背包的謎題。首先來一道熱身題。

有一個重 2 公斤而價值10萬元的紅色招財貓、一個重 3 公斤而價值14萬元的黃色招財貓，以及一個最多能裝 4 公斤重物品的背包。如果要把招財貓裝入背包裡帶走，應該如何選擇才是最划算的呢？

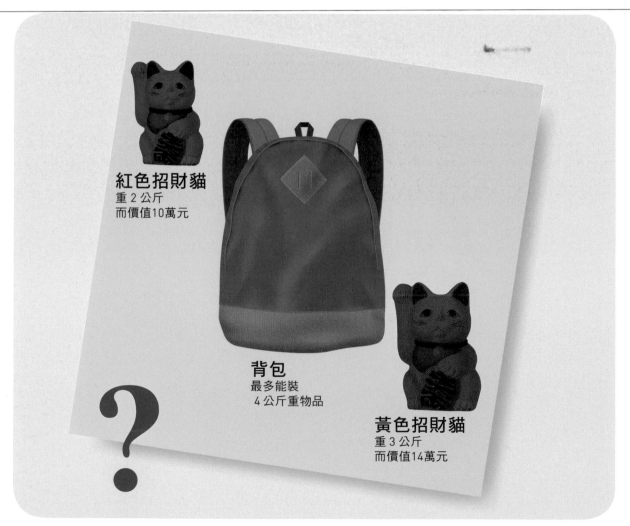

紅色招財貓
重 2 公斤
而價值10萬元

背包
最多能裝
4 公斤重物品

黃色招財貓
重 3 公斤
而價值14萬元

❯ 答案請看第68頁

第34題

如果有5種物品，該怎麼選才比較划算？

　　再來一道條件比左頁謎題更複雜的背包謎題。

　　這次，有一個重 2 公斤而價值10萬元的紅色招財貓、一個重 3 公斤而價值14萬元的黃色招財貓、一個重 4 公斤而價值17萬元的藍色招財貓、一個重 5 公斤而價值20萬元的綠色招財貓、一個重 6 公斤而價值23萬元的紫色招財貓，以及一個最多能裝 8 公斤重物品的背包。如果要把招財貓裝入背包裡帶走，應該如何選擇才是最划算的呢？

紅色招財貓
重 2 公斤
而價值10萬元

黃色招財貓
重 3 公斤
而價值14萬元

藍色招財貓
重 4 公斤
而價值17萬元

綠色招財貓
重 5 公斤
而價值20萬元

背包
最多能裝 8 公斤重物品

紫色招財貓
重 6 公斤
而價值23萬元

❯ 答案請看第69頁

招財貓的選擇方法有4種。

首先，有選擇或不選紅色招財貓這2種方法。再來，在各個狀況下，都有選擇或不選黃色招財貓這2種方法。所以，招財貓的選法總共有4種。

在下圖中，畫○表示選擇的招財貓，畫╳表示不選的招財貓。最下段是4種選法的結果，金額是重量不超過時所有價值的合計。

在4種選法中，不能超過背包的允許重量，又要求價值最大，就只有選擇黃色招財貓。

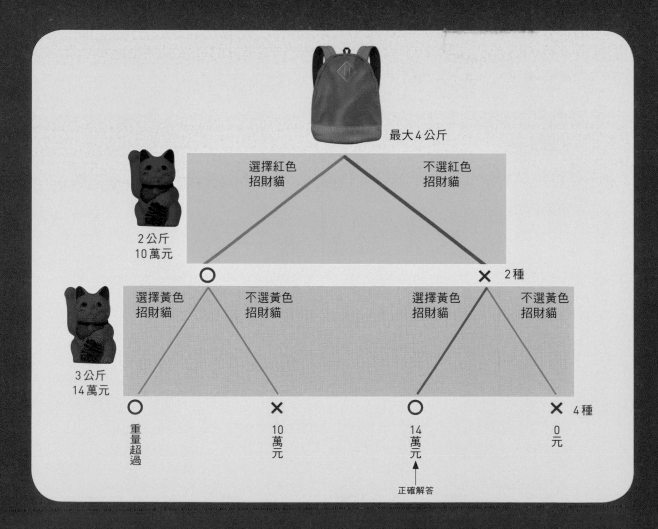

最大4公斤

2公斤
10萬元

選擇紅色
招財貓

不選紅色
招財貓

╳ 2種

3公斤
14萬元

選擇黃色
招財貓

不選黃色
招財貓

選擇黃色
招財貓

不選黃色
招財貓

○ 　　 ╳ 　　 ○ 　　 ╳ 4種

重量超過

10萬元

14萬元

0元

正確解答

招財貓的選擇方法多達32種。

首先，有選擇或不選紅色招財貓這2種方法。接著，有選擇或不選黃色招財貓這2種方法。然後，有選擇或不選藍色招財貓這2種方法。再來，有選擇或不選綠色招財貓這2種方法。最後，有選擇或不選紫色招財貓這2種方法。所以，招財貓的選法總共有2×2×2×2×2

＝32種。每增加1種招財貓，選法就增為2倍。如果招財貓有 *n* 種，就會有2^n種組合（選法）。

由下圖可知，價值最大的選法，就是選擇黃色招財貓和綠色招財貓這種方法。

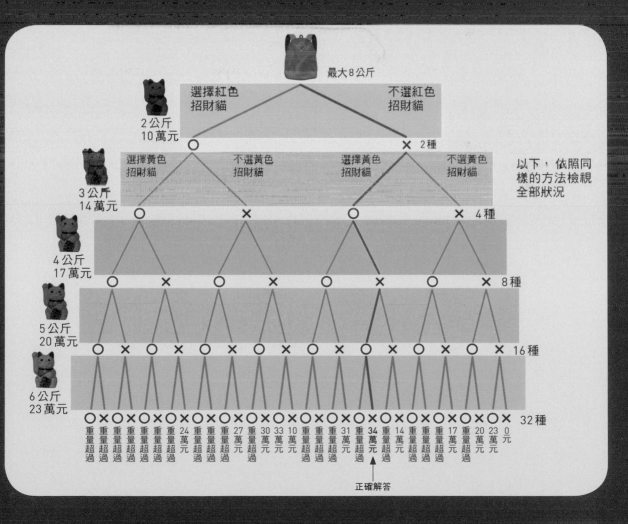

第35題

圖中4個圓能用 3 種顏色塗完嗎？

接著，我們要來挑戰「3 色謎題」。所謂的 3 色謎題，是指先畫若干個小圓，再畫線段把小圓連接起來，然後想想看如何只用 3 種顏色去塗完這些小圓。規則是 1 個小圓只塗 1 種顏色，而用線段連在一起的相鄰 2 個小圓必須塗不同的顏色。

先來一道比較簡單的謎題。有 4 個白色小圓，依照下圖所示的方法用線段連在一起。現在，想把各個白色小圓分別塗上紅、黃、藍任一種顏色。下圖所示的 4 個白色小圓能夠只用 3 種顏色塗完嗎？

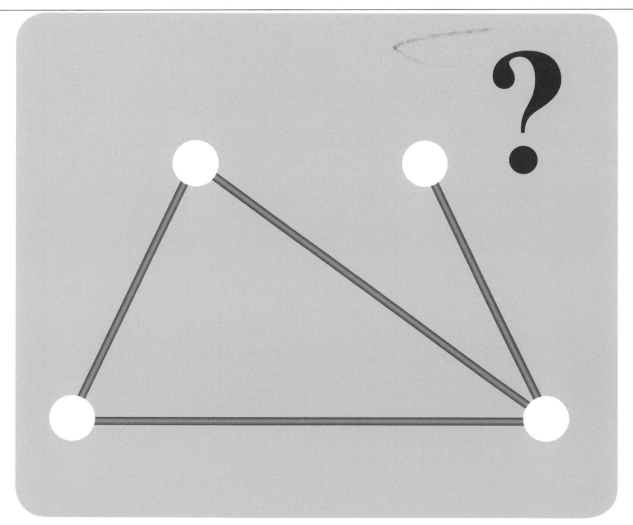

> 答案請看第72頁

第36題

圖中10個圓能用3種顏色塗完嗎？

現在，加上比左頁謎題更複雜的條件，讓我們進一步挑戰3色謎題。

有10個白圓，依照下圖的方法用線段連在一起。現在，想把各個白圓分別塗上紅、黃、藍任一種顏色。下圖所示的10個白圓能夠只用3種顏色塗完嗎？

下圖右側舉出 2 種塗法的範例，但這些塗法需要 4 種顏色才行。

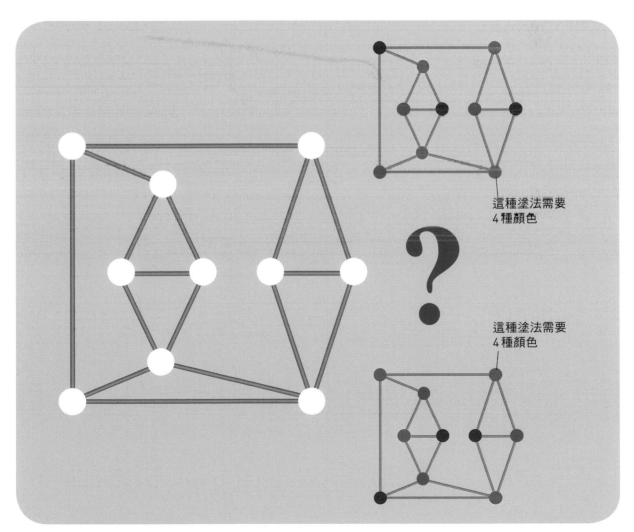

這種塗法需要
4種顏色

這種塗法需要
4種顏色

> 答案請看第73頁

解答　第35題

　　題目中的 4 個白色小圓能夠只用 3 種顏色塗完。

　　例如，1 號圓塗黃色、2 號圓塗紅色、3 號圓塗藍色、4 號圓塗紅色。這麼一來，只用 3 種顏色，就可以讓用線段連在一起的相鄰 2 個白色小圓都塗上不同顏色。

　　4 個白色小圓的塗法還有許多種。例如，也可以 1 號圓塗紅色、2 號圓塗藍色、3 號圓塗黃色、4 號圓塗紅色。

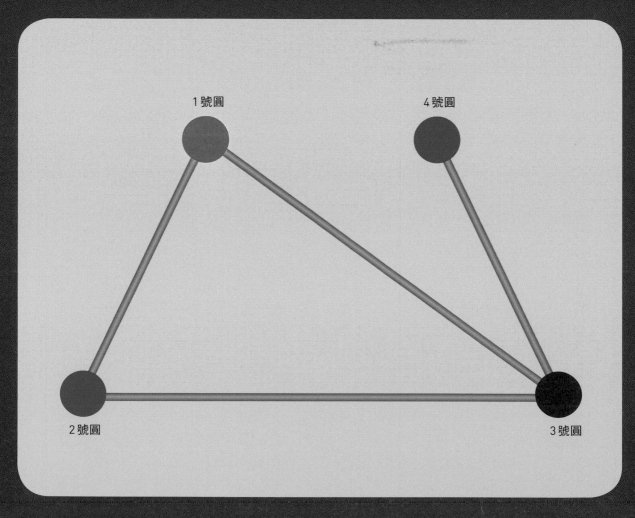

解答 第36題

題目中的10個白圓無法只用 3 種顏色塗完。

想要解答這道謎題，似乎和解答背包的謎題一樣，逐一檢視各種顏色的組合就行了。但是，這次沒有這麼簡單。每 1 個白圓的塗法有紅、黃、藍 3 種。第 1 個白圓有 3 種，第 2 個白圓也有 3 種，第 3 個白圓也有 3 種。白圓有10個，所以顏色的組合有310種，亦即 5 萬9049種。如果真的每一種塗法都做檢視，便會明白無法只用 3 種顏色塗完。

不過，若是使用 4 種顏色，則無論有幾個圓，連成什麼樣子，都一定能夠塗完。這稱為「4 色定理」。

有 1 個白圓的情況……3 種

• • •

有 2 個白圓的情況……3×3 ＝ 9 種

有 3 個白圓的情況……3×3×3 ＝ 27 種

第37題

巡迴3家客戶的最短路線是哪一條？

「巡迴銷售員謎題」可以說是似可解卻未能解的經典謎題。這類謎題的內容就是，銷售員打算從公司出發，巡迴拜訪若干家客戶之後再回到公司，這時應該如何規畫最不花時間的路線。

先從簡單的謎題開始挑戰。有一名銷售員，打算拜訪3家客戶。各段路程需要花費的時間如下圖所示。如果他要從公司出發，每家客戶都拜訪1次，再回到公司，那麼他應該怎麼走，才會是最短的路線呢？

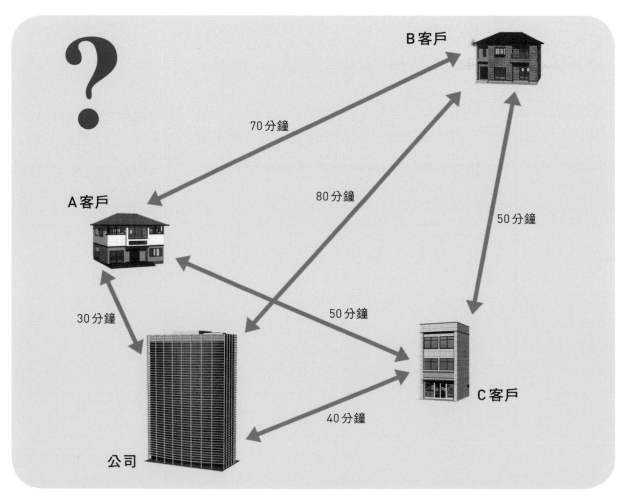

B客戶

70分鐘

80分鐘

50分鐘

A客戶

30分鐘

50分鐘

40分鐘

公司

C客戶

▶ 答案請看第76頁

第38題

巡迴5家客戶的最短路線是哪一條？

　　讓我們設定更複雜的條件，挑戰下一道巡迴銷售員謎題。

　　有一名銷售員，打算拜訪5家客戶。各段路程需要花費的時間如下圖所示。如果他從公司出發，每家客戶都拜訪1次，再回到公司，那麼最短的路線是哪一條呢？

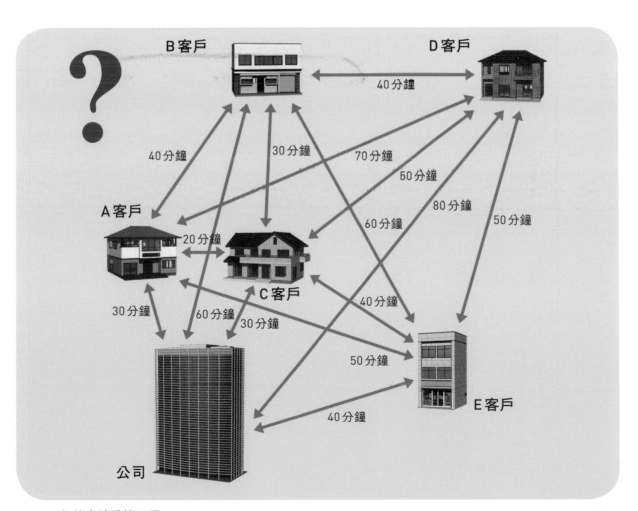

▶ 答案請看第77頁

解答 第37題

花費時間最少的路線，是依照公司→A→B→C→公司的順序（或其相反順序）巡迴一圈的路線。

首先，第一家要拜訪的客戶有3種選擇，第二家要拜訪的客戶有2種選擇，第三家要拜訪的客戶只有1種選擇。最後，再從第三家客戶回到公司。依照這樣的思考，路線的選擇有3×2×1＝6種。

不過，在這6種路線當中，也包括了順序相反的路線，因此，只須調查6種路線的一半，也就是3種路線，即可找出最不花時間的路線。下圖所示為這3種路線。

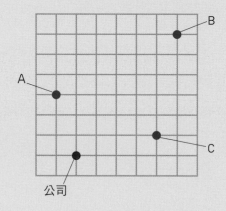

客戶有3家的情況

第74頁謎題的解答

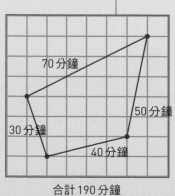

70分鐘
50分鐘
30分鐘
40分鐘

合計190分鐘

80分鐘
50分鐘
50分鐘
30分鐘

合計210分鐘

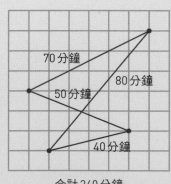

70分鐘
80分鐘
50分鐘
40分鐘

合計240分鐘

解答 第38題

花費時間最少的路線，是依照公司→A→C→B→D→E→公司的順序（或是其相反順序）巡迴一圈。

由於總共有 5 家客戶，所以路線的選擇有5×4×3×2×1＝120種。

若要從其中找出花費時間最少的路線，即使扣掉順序相反的路線，也還有60種路線必須檢視（下圖）。

在巡迴銷售員謎題中，假設客戶有 n 個，則路線的選擇方法有[n×（n—1）×（n—2）×⋯×2×1] 種。這樣的數學式統稱為「n 的階乘」。階乘的計算量遠遠超過 2^n、3^n 之類的指數函數。例如，假設客戶有10家，則路線的選擇方法高達362萬8800種。

客戶有5家的情況

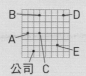

B — D
A
E
公司 C

第75頁謎題的解答
（合計210分鐘）

「數」學謎題進階篇

「**數**」學謎題進階篇」到這裡告一段落。覺得如何呢？

從應該怎麼計算才好的「計算的難題」，到考驗觀察力的「圖形的難題」，再到磨練耐性的「組合的難題」，最後是計算量大爆炸的「似可解卻未能解的難題」，總共介紹了38道謎題。

每道謎題應該都不是很難計算的題目，但是在開始計算之前，必須先充分發揮創意和思考能力。在解答了這些謎題之後，應該已經確實地感受到自己在數學上的創意和思考能力都長足的進步。

是不是會讓你想要嘗試挑戰更多的數學謎題呢？

少年伽利略 01

虛數

從零開始徹底
搞懂虛數！

售價：250元

少年伽利略 05

邏輯大謎題

培養邏輯思考
的38道謎題

售價：250元

少年伽利略 02

三角函數

三角函數的基礎入門書

售價：250元

少年伽利略 06

微分與積分

讀過就能輕鬆上手！

售價：250元

少年伽利略 03

質數

讓數學家著迷的
神祕之數！

售價：250元

少年伽利略 07

統計

大數據時代必備知識

售價：250元

少年伽利略 04

對數

不知不覺中，我們都
用到了對數！

售價：250元

少年伽利略 08

統計 機率篇

用數值預測未來

售價：250元

【 少年伽利略 10 】

數學謎題 進階篇
能解答就是天才！燒腦數學謎題

作者／日本Newton Press
執行副總編輯／陳育仁
編輯顧問／吳家恆
翻譯／黃經良
編輯／林庭安
商標設計／吉松薛爾
發行人／周元白
出版者／人人出版股份有限公司
地址／231028 新北市新店區寶橋路235巷6弄6號7樓
電話／（02）2918-3366（代表號）
傳真／（02）2914-0000
網址／www.jjp.com.tw
郵政劃撥帳號／16402311 人人出版股份有限公司
製版印刷／長城製版印刷股份有限公司
電話／（02）2918-3366（代表號）
經銷商／聯合發行股份有限公司
電話／（02）2917-8022
第一版第一刷／2021年7月
定價／新台幣250元
　　　港幣83元

國家圖書館出版品預行編目（CIP）資料

數學謎題 進階篇：能解答就是天才！燒腦數學謎題
日本Newton Press作；
黃經良翻譯. -- 第一版. --
新北市：人人, 2021.07
面；公分. ―（少年伽利略；10）
譯自：数学パズル
　　：解ければ天才！超難問数学パズル 辛口編
ISBN 978-986-461-251-2（平裝）
1.數學遊戲

997.6　　　　　　　　　　　　110008585

NEWTON LIGHT 2.0 SUGAKU PUZZLE
KARAKUCHI HEN
©2020 by Newton Press Inc.
Chinese translation rights in complex
characters arranged with Newton Press through
Japan UNI Agency, Inc., Tokyo
Chinese translation copyright © 2021 by Jen
Jen Publishing Co., Ltd.
www.newtonpress.co.jp

Staff

Editorial Management	木村直之
Design Format	米倉英弘 + 川口 匠（細山田デザイン事務所）
Editorial Staff	中村真哉

Illustration

表紙	Newton Press		60	Newton Press
2〜18	Newton Press		61	吉原成行
19	富﨑 NORI		62	富﨑 NORI
20	Newton Press		63	Newton Press
21	富﨑 NORI		64	富﨑 NORI
22〜58	Newton Press		65〜77	Newton Press
59	吉原成行			